[响应儿童的学程]
梧桐树下的童年

丛书主编／李晓艳

音乐让我们在一起

主　编　刘玉琦
副主编　魏爱月　黄　钦　严　竹　顾　珮

华中科技大学出版社
http://www.hustp.com
中国·武汉

在响应儿童的个性需求中寻求教育意义

——"响应儿童的学程"丛书主编寄语

华中科技大学附属小学是教育部直属的高校附小，学校以"全人教育"思想为指导，提出了"给孩子完美的童年，让师生完满地成长"的办学理念，致力于实现"把附小办成一所面向未来、有科学涵养和人文关怀的现代化学校"的办学目标，让学校成为学生喜爱的地方，并促使学生能"平衡发展，快乐成长"。

在多年的办学历程中，学校认识到只有承认个体差异性，只有尊重个性，即尊重那种"属于他自己的、别人无法代替的东西"，全人教育才能实现；只有成全和成就每个儿童，才能"走向真实的教育"。

《国家中长期教育改革和发展规划纲要（2010—2020年）》强调：坚持全面发展与个性发展的统一；关注、尊重学生个性，促进个性发展；创造条件开设丰富多彩的选修课，为学生提供更多选择，促进学生全面而有个性的发展；关注学生的不同特点和个性差异，发掘每一个学生的优势潜能。

不久前正式发布的《中国学生发展核心素养》提出以培养"全面发展的人"为核心，提出要培养学生的"人文底蕴和科学精神"，强调要使学生"认识和发现自我价值，发掘自身潜力"，强调培养学生"具有问题意识；能独立思考、独立判断；思维缜密，能多角度、辩证地分析问题，做出选择和决定等"，这些思想理念都已很好地体现在了附小的学校文化中。

课程，是学校提供教育服务的"产品"，也是学校的核心竞争力。让学生喜欢课程，既是学校办学"儿童立场"的重要体现，也是学生自我生命个体"平衡发展，快乐成长"的内在需求。从某种意义上说，课程的个性化导向也是体现学校办学特色的主要方式。

基于上述考虑，学校提出了建立"响应儿童的学程"的课程开发理念。从课程入手，让课程为学生的个性成长服务，建立响应儿童需求的学习历程和学习课程，通过课程的选择性服务于学生成长的全面性。

在"响应儿童的学程"的理念指导下，学校在立足国家课程、开发校本课程、整合课外活动的基础

上，精心设计了"助力完美童年的个性化课程体系——Ω课程体系"。

Ω课程体系从实施的途径上看，分为国家课程、校本必修课程和校本选修课程等三类。国家课程和校本必修课程是面向全校所有学生的课程，旨在促进学生核心素养的全面充分发展，体现其基础性、完整性和系统性。校本选修课程是学生依据自己的兴趣、需求自主选择的课程，旨在满足学生的个性需求，促进学生的个性发展。该类课程多为综合类课程，体现其选择性、综合性和实践性。这一整体课程结构着眼于在总体上实现"平衡发展，快乐成长"的培养目标，实现全人教育与个性教育的统一、科学教育与人文教育的融合。

课程对学生的教育意义不言而喻，而教育赋予的课程才是有价值的。"响应儿童的学程"丛书由"个性化课程整体开发研究""学习者中心的校本课程开发"和"梧桐树下的童年"等三个系列组成，分别呈现了华中科技大学附属小学Ω课程体系的理论与实践研究、学校校本课程和国家课程校本化实施的成果。我们努力借助"响应儿童的学程"丛书来传递我们坚持儿童立场，让课程适应每一个孩子，让每一个孩子成为最好的自己的教育观念。我们也寄希望于丛书的出版，让课程更富有教育的意义，从而增强课程开发者和执行者教书育人的使命感。

<div style="text-align: right;">
李晓艳

2016 年 9 月 28 日
</div>

 音乐能给人以想象、联想的广阔空间，人的创造性思维是从小发展起来的。音乐游戏活动正是抓住了这一大好时机，使一个人从小养成创新的思维习惯，并使创造性能力逐渐得到发展，这对人的一生将起到很大的作用。

 探索、体验、合作、创作是音乐学习中重要的表现领域。目前有关儿童音乐学习的资料很多，但是可以直接用于常规音乐课的补充内容却很少。课堂上学生的主体性、活动性、实践性、参与性、愉悦性体现得不够充分，使得音乐教学不能为学生提供足够的参与音乐活动的机会，学生的主体地位得不到充分的体现。

 为了满足和丰富学生的音乐知识，加强完整的音乐体验，我们尝试将奥尔夫和柯达伊的一些教育理念融入音乐活动中，激发学生学习音乐的兴趣，自主地用多种方式表现音乐、唤醒学生的创造力和音乐学习的潜能。我们分别在低、中、高各年级段的音乐教学中做了一些尝试，经过近五年的研究，我们将这些经验进行了梳理，把可操作性强、运用效果好的活动内容选入本书中，比如，探索奇妙的音乐变化、用生活物品自制打击乐器、亲子音乐体验、综合性音乐表演、创编大师等广泛的音乐活动。这些活动都有详细说明并配有图片，其中有部分活动可以扫描二维码欣赏相关音频资料，还有部分华中科技大学附属小学音乐组原创的音乐，以及部分来自国内外的经典音乐。

 本书可以进一步丰富音乐教学实践，它将成为湖北地区儿童音乐教学的先行者，激励大家都行动起来，全身心地和孩子们一起探索、一起体验、一起合作、一起创作，让音乐丰富我们的生活，享受音乐给我们带来的快乐！

<div style="text-align: right;">刘玉琦
2016 年 11 月 10 日</div>

飞飞

特征： 喜爱唱歌的音乐小明星，音乐素养"棒棒哒"，凡是有关音乐的问题无所不知。
身高： 正好到你的膝盖处。
爱好： 喜欢吃冰激凌、爱思考、爱提问。

翔翔

特征： 小小音乐演奏家，知识渊博，乐于助人，动手能力强。
身高： 到你的膝盖处。
爱好： 喜欢探索大自然的各种声音。

大家好！我们是你们的好朋友飞飞和翔翔，让我们一起走进音乐的世界，体验奇妙的音乐之旅吧！

目录

第二关　一起体验

亲子音乐游戏　/38

伙伴音乐游戏　/45

师生音乐游戏　/51

综合音乐游戏　/60

第一关　一起探索

有趣的天然乐器　/10

奇妙的音乐变化　/17

多彩的声音表现　/25

丰富的音乐超市　/32

第三关　一起合作

玩耍吧，Now！　/70

舞蹈吧，Now！　/83

演奏吧，Now！　/89

合奏吧，Now！　/96

创编吧，Now！　/104

第四关　一起创作

节奏大师　/114

旋律大师　/125

创编大师　/131

表演大师　/135

第一关

一起探索
YIQI TANSUO

这一关，我们将探索大自然有趣的声音，尝试自制乐器，感受奇妙的音乐变化，发挥想象力，一起去寻找多彩的音乐世界吧……

音乐让我们在一起

10

有趣的天然乐器

飞飞：我们能利用身边的素材表现出轰隆隆的雷声吗？

翔翔：让我们一起试试吧！

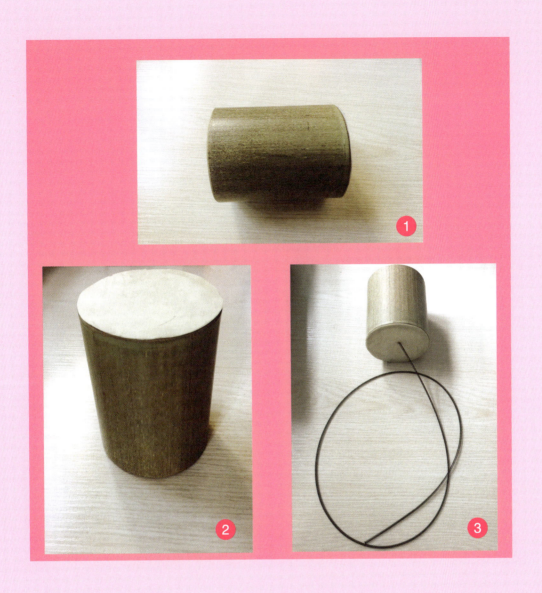

请选择一个长度为 20 cm 左右的空心竹筒。

小贴士 塑料材质的圆筒也是可以的，直径越大，效果越好。

将剪好的鼓皮固定在竹筒的一端。

小贴士 鼓皮一定要牢牢地固定，不要有空隙。

将弹簧穿过鼓皮不超过 3 mm，然后用模型胶固定在鼓皮上。

小贴士 请选择长度为 50 cm 左右的弹簧，并且粗细和重量要适中。

飞飞：这样一个表现雷声的春雷鼓就制作好了，下面请拿起春雷鼓演奏一下，听听声音像不像雷声？

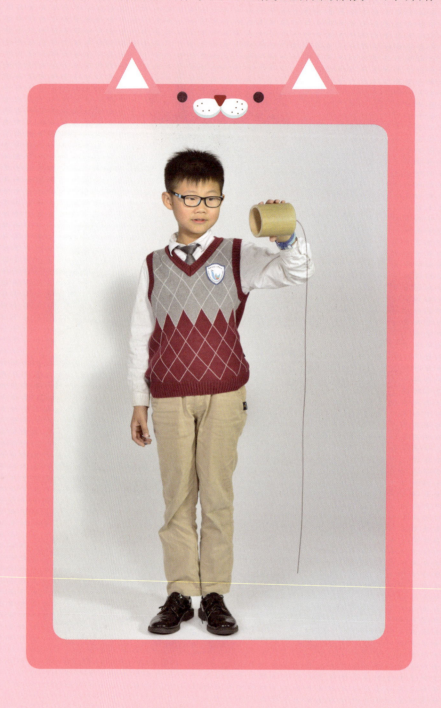

翔翔：这声音听起来真的像在打雷一样。除了打雷的声音，那下雨时滴滴答答持续不断的声音是否也可以通过我们的双手表现出来呢？

飞飞：当然可以，只要你敢于尝试，就一定能做到。请准备好彩色卡纸、剪刀、两个塑料瓶、两根木筷等素材，跟我一起动手做起来吧。

1 剪去塑料瓶瓶盖。

小贴士　塑料瓶尽量选择上下直径相同的瓶子，便于测量和放置小圆片。

2 根据塑料瓶的直径裁剪多个这样的圆片，并在圆片中心戳一个小孔。

小贴士　小圆片刚好能放置在塑料瓶内，不能太大也不能太小。

3 在圆片上裁剪类似大小的梯形孔。

小贴士　圆片上剪的孔要大小一致。

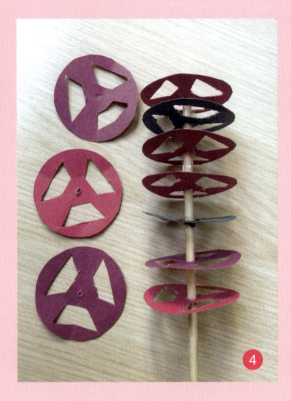
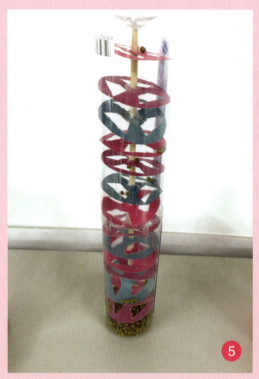

4. 将剪好的圆片均匀地插在木筷上，并用透明胶固定住。

小贴士：小圆片均匀地固定在木筷上，小圆片之间的距离越小，雨声的效果越好。

5. 将串好的圆片放入塑料瓶中固定，并放入绿豆。

小贴士：除了绿豆，还可以放置其他的光滑圆球状的物体，以方便滚动。

翔翔：我们还可以选用生活中的其他素材来表现雨声，如在小铁盒中放置适量的大米，来回晃动，这样的声音也很像沙沙沙的雨声呢！

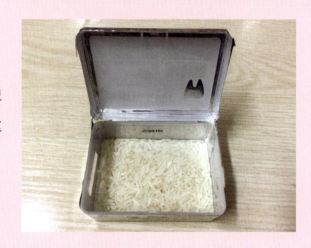

飞飞：你听，外面是什么声音？

翔翔：是一群小鸟，它们正在欢快地歌唱呢！

飞飞：让我们一起开动脑筋，选用身边的物品来表现小鸟的歌声吧！

翔翔：我想到了，可以找一根吸管，在吸管的另一头放入一根棉签，吹的时候来回拉动，试一试，会出现怎样的声音呢？

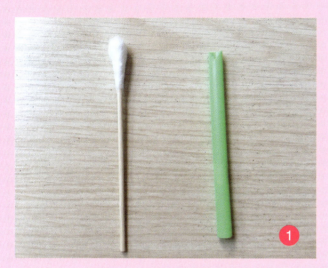

1 选取长短合适的吸管和棉签。

2 将棉签浸湿之后放入吸管的一端。

 棉签上的棉花可根据吸管的粗细来适当增加或减少，使之能刚好堵住吸管的一端。

 棉签的湿度要适中。

飞飞：这声音真像鸟鸣声，清脆极了！

翔翔：一个简单的鸟鸣器就这样制作好了，吹的气息越强，声音就越亮！

第一关　一起探索

飞飞、翔翔：恭喜你成功通过乐器制作！其实，生活中还有许许多多的东西可以去表现大自然的声音。例如，揉搓塑料袋可以表现风声，摩擦纸张可以表现树叶沙沙的声音，晃动装有少量绿豆的纸盒可以感受到海浪的声音……聪明的你也许会发现更多的声音，能用更多的素材去表现，不同的演奏方式也会呈现出不一样的效果哟！在生活中做一个有心人，会体验到音乐带给生活的无穷乐趣！

自己动手试试，你还能找到多少种方法来表现自然界的声音？

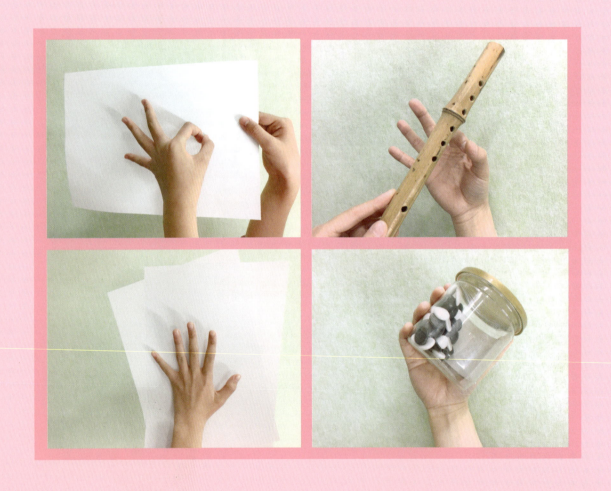

奇妙的音乐变化

音的高低游戏——森林合唱团

森林合唱团开始了新一届的招生，动物们积极踊跃地报名，有神气威猛的狮子、活泼好动的猴子、聪明机智的狐狸、可爱敦实的大象和黑夜中飞行的猫头鹰……

指挥先生遇到了一道难题：动物们的声音都有各自的特点，该如何选择高、低声部的团员呢？咱们帮帮他吧！

请扫一扫二维码，去听听动物们的声音吧！

嗷～嗷～

欧～欧～

扫一扫听狐狸的声音 扫一扫听猫头鹰的声音

吱吱～

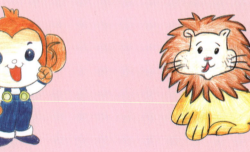
吼～吼～

扫一扫听猴子的声音 扫一扫听狮子的声音

布谷布谷～

嗯～嗯～

扫一扫听小鸟的声音 扫一扫听大象的声音

你觉得哪些动物的声音比较高亢，哪些动物的声音比较低沉？请连一连。

狮子

大象

猴子

猫头鹰

狐狸

小鸟

高声部

低声部

第一关 一起探索

其他动物也想参加森林合唱团,他们的声音是高还是低?请将他们分别分到高、低声部中去。

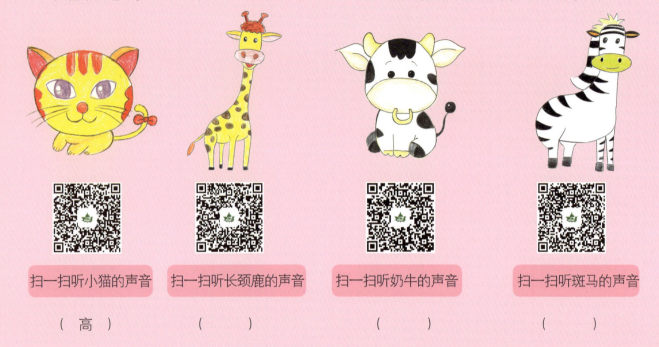

扫一扫听小猫的声音　　扫一扫听长颈鹿的声音　　扫一扫听奶牛的声音　　扫一扫听斑马的声音

（ 高 ）　　　　（　　）　　　　　（　　）　　　　（　　）

 节奏变化游戏——动物游泳接力赛

飞飞、翔翔: 又迎来了一年一度的动物游泳大赛,今天的参赛者有青蛙、小鸭和远道而来的小狗!让我们以热烈的掌声欢迎运动员入场!

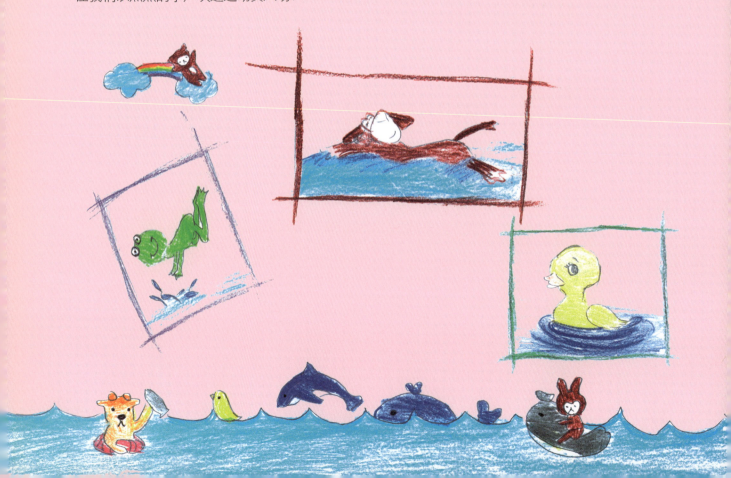

猜猜是什么动物第一个上场?（小狗、小鸭、青蛙）

什 么 游 泳 划 划 划 ?

() 游 泳 划 划 划 !

第二个上场的是谁?

什 么 游 泳 划 划 划 划 ?

() 游 泳 划 划 划 划 划 !

最后上场的是谁?

什 么 游 泳 划 划 划 划 划 划 划 ?

() 游 泳 划 划 划 划 划 划 划 划 !

音乐让我们在一起

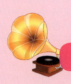

速度变化游戏——给动物运动速度分类

将下面这些动物的速度进行正确分类，还可用不同的方式表现这些速度的变化。

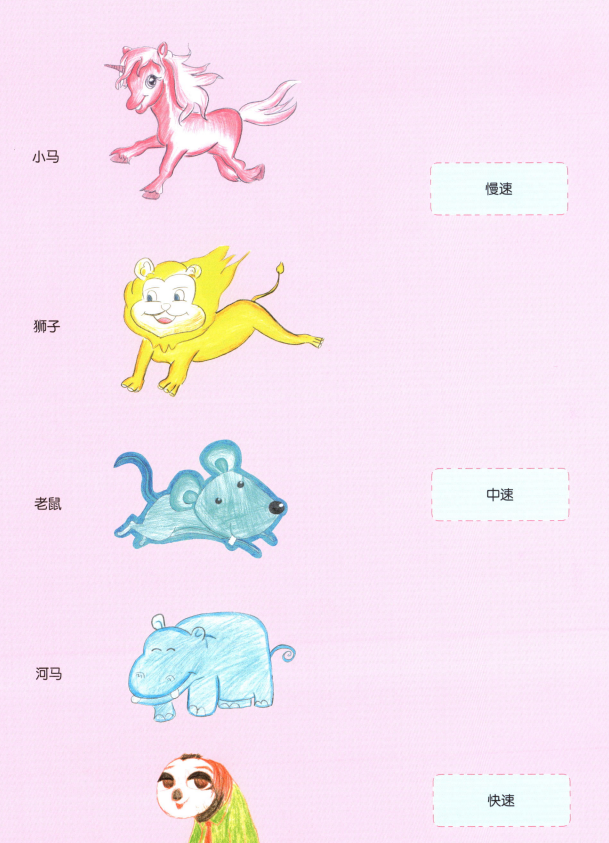

力度变化游戏——抢苹果

请听苹果小姐为大家讲解游戏规则吧！

扫一扫

请听音乐，当听到音乐力度强时往前走，力度变弱时停下脚步，比比谁先抢到苹果！请大家准备好一个小鼓。

让我们准备好就出发吧！

 老师、家长或者学生也可自己敲其他节奏，但注意要保持节奏平稳，不宜突快或突慢，防止学生在游戏中摔倒。另外，鼓声的强弱对比要明显哦！

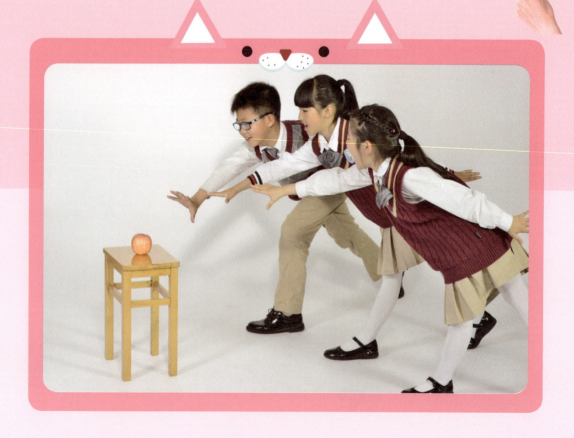

多彩的声音表现

> 想象画面中的意境,试着用自制的乐器来表现你心中的音乐形象。

夏日炎炎,飞飞和翔翔在海滩边开心地玩耍,吹着海风,享受这愉快的假期!

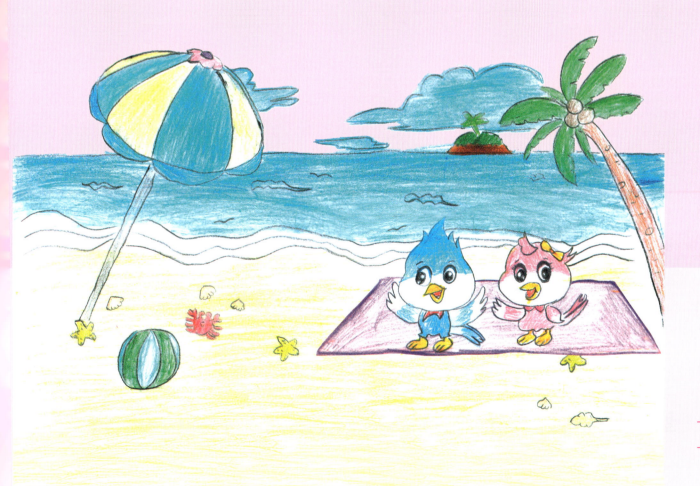

可用揉搓塑料袋来表现风声。

突然，太阳公公被一团团乌云遮住了脸庞，天空一下就变得灰蒙蒙了。

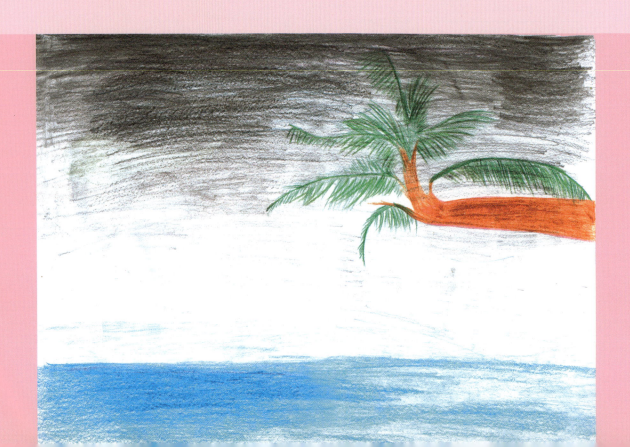

此时，海滩边开始刮起了阵阵海风，呼 ~~ 呼 ~~（用较强的气息吹动塑料袋来表现海风的声音）

海面上也掀起了层层浪花。（轻轻摇晃装有绿豆的纸盒来表现海浪的声音）

 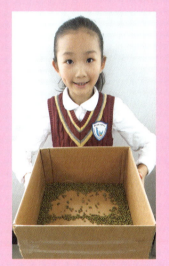

不一会儿就下起了倾盆大雨，哗啦哗啦 ~~（雨声筒）

 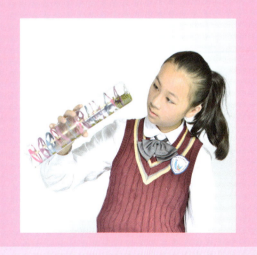

伴随而来的就是轰隆隆的雷声。（春雷鼓）

吓得飞飞、翔翔赶紧往回跑，跑啊，跑啊，终于跑到了海边的小木屋。躲在小木屋里的飞飞、翔翔，听到了雨滴落在屋檐上的声音。（也可用弹舌来表现雨滴的声音）

弹舌的声音越大、速度越快，表现的雨声就越大；声音越小、速度越慢，表现的雨声就越小。

雨声越来越小,突然天空变得明亮起来,天边挂起了一道美丽的彩虹。(可轻轻敲击小玻璃瓶来表现)

不远处的草丛中传来吱吱呀呀的虫鸣声。(轻轻吹响鸟鸣器来表现虫鸣声)

快看,有几只小鸟在欢乐地跳舞唱歌呢,他们也在为这雨后的美景欢呼吧!(用较强的气息吹响鸟鸣器)

你们一定学过不少古诗吧,请用自制乐器为这首《春晓》配乐。

春 晓

【唐】孟浩然

春眠不觉晓,

处处闻啼鸟。

夜来风雨声,

花落知多少。

瞧!春天是一个万物复苏的季节。在春天的美景中,我们一起举行音乐会。春天已经向你发出了邀请,赶快带上你们制作好的乐器一起加入吧!

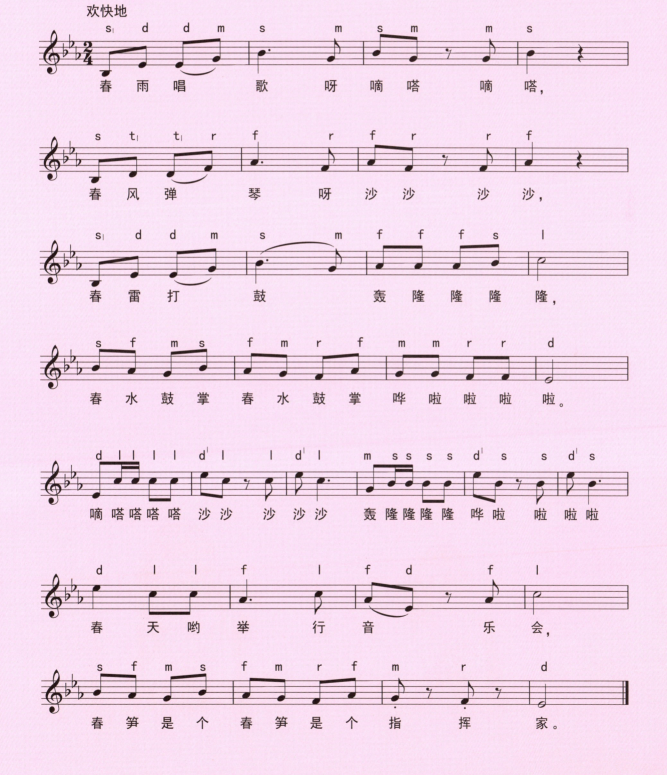

丰富的音乐超市

飞飞、翔翔：欢迎大家来到音乐小超市，这里有你们喜爱的各种音符！请准备 8 个类似的空玻璃瓶。

请把水装入玻璃瓶，水越多，敲击瓶子发出的音就越高。通过增加或减少水量来调整音高的准确性，也可用彩色颜料在瓶身上给水的高度做一个标记。

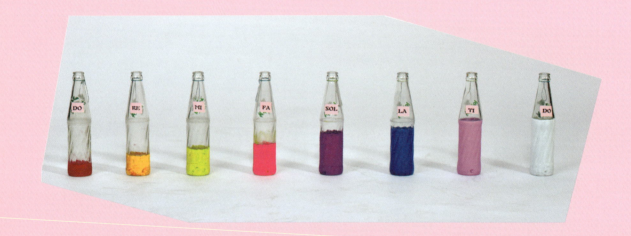

用小木锤轻轻敲击瓶口或者瓶身，还可以用嘴巴向瓶口均匀地吹气。

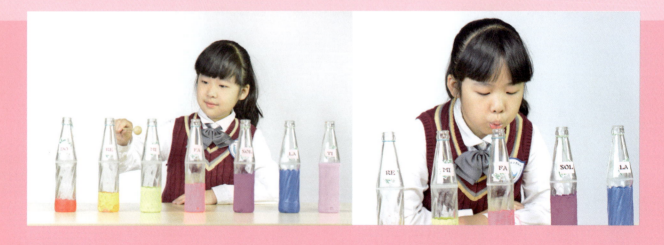

用你们做好的乐器一起来演奏下面两首歌曲吧！

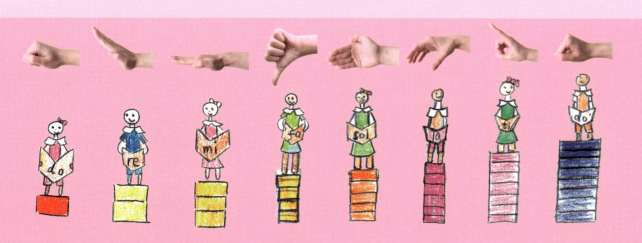

飞飞、翔翔：其实生活中，除了可以用玻璃瓶装水敲出不同的音高，还可以用杯子装水敲出不同的音高，甚至我们日常生活中用到的锅碗瓢盆都可以发出美妙的声音！只要你敢于去想、去发现，就会收获更多惊喜。

扫一扫右边的二维码，欣赏高脚杯演奏的贝多芬第五交响曲《命运》。

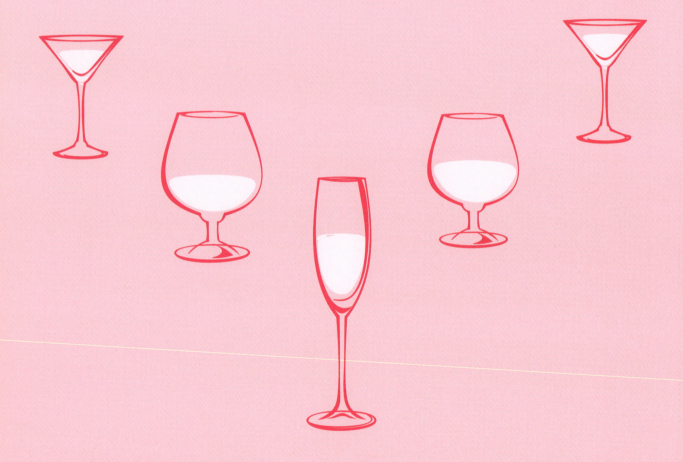

第一关通关卡

恭喜你！闯关成功！

姓名 _____

第二关

一起体验
YIQI TIYAN

第二关，我们将和爸爸、妈妈、小伙伴、老师们一起体验有趣的音乐游戏，用儿歌、故事、器乐合奏、律动等形式放松心情，激发对音乐学习的兴趣……

亲子音乐游戏

 游戏名称：小青蛙

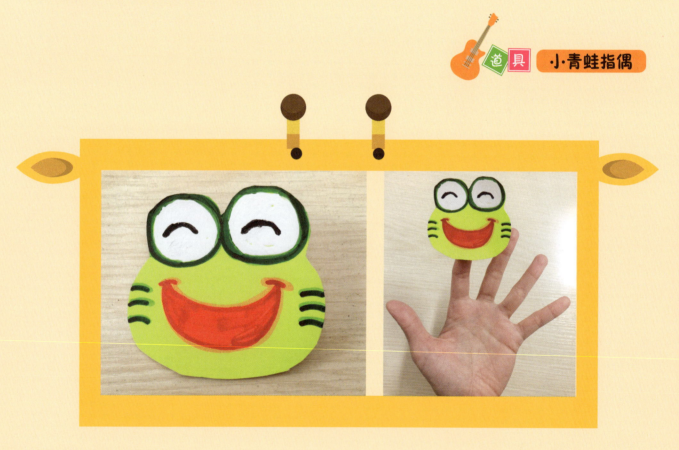

道具 小青蛙指偶

翔翔：夏日的池塘里，小青蛙们一会儿跳到荷叶上，一会儿跳进池塘里，"呱呱呱，呱呱呱……"，唱起了动听的歌谣。

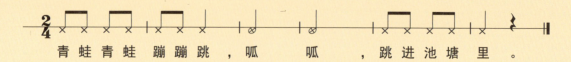

青蛙 青蛙 蹦 蹦 跳 ， 呱 呱 ， 跳 进 池 塘 里 。

飞飞：将小青蛙指偶套在右手食指上，左手张开，手心向内。左手手掌虎口代表小青蛙的呱呱声，手指代表池塘里的荷叶。我们一起念一念吧！

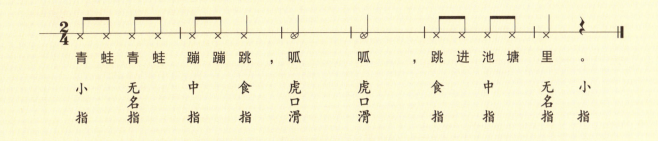

青蛙	青蛙	蹦蹦	跳，	呱	呱 ，	跳进	池塘	里 。
小指	无名指	中指	食指	虎口滑	虎口滑	食指	中指	无名指　小指

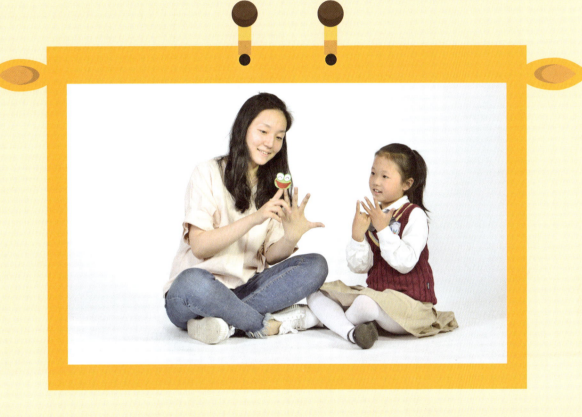

 你可以用不同的速度来增加游戏的趣味性，还可以进行角色扮演以及儿歌的创编，例如，小兔小兔蹦蹦跳、小马小马快快跑……

 游戏名称：妈妈宝贝

 道具 自制贺卡

翔翔： 我们为妈妈献唱一首歌吧！

请扫一扫右边的二维码欣赏《妈妈宝贝》吧！

妈妈宝贝

儿童歌曲
选自人音版小学音乐教材三年级上册

青青的草地蓝蓝天，

多美丽的世界。

大手小手带我走，

我是妈妈的宝贝。

我一天天长大您一天天老，

世界也变得更辽阔。

从今往后让我牵你带你走，

换你当我的宝贝。

妈妈是我的宝贝，妈妈是我的宝贝。

请扫一扫右边的二维码欣赏《妈妈和我》吧！

游戏名称：小马快快跑

道具 筷子

翔翔： 飞飞，你去过大草原吗？

飞飞： 去过。那儿有一望无际的草原、成群的牛羊、奔驰的骏马……

翔翔： 我们可以用生活中的物品表现马蹄声，尝试把大家带到美丽的大草原。

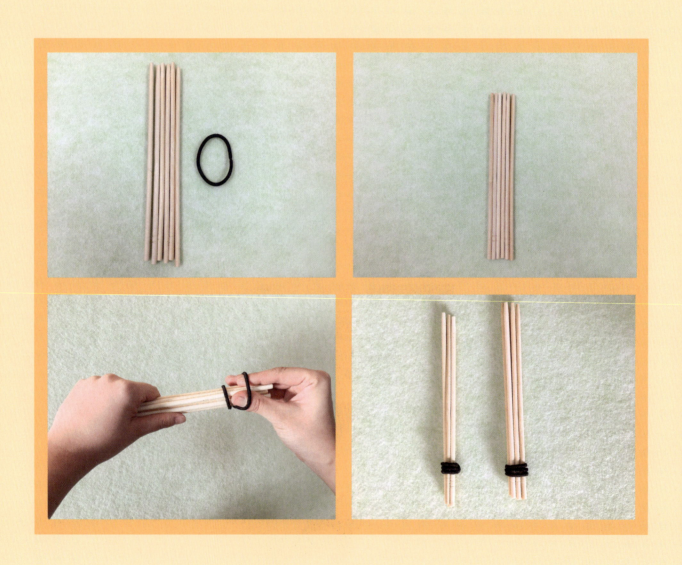

小马快快跑

华中科技大学附属小学音乐组创编

小 马 小 马 快 快 跑 呀 哒 哒 哒 哒 哒 哒 哒 哒 哒 哒 哒 哒 哒 哒 哒 哒 哒 哒 哒。吁！小 马 小 马 快 快 跑 呀 哒 哒 哒 哒 哒 哒，哒 哒 哒 哒 哒 哒 哒 哒 哒 哒。驾！

 开动脑筋，还可以用其他方式表现马蹄声吗？例如，弹舌、拍腿、敲击木板或其他材质物品，让我们跟着马儿一起在草原上快乐驰骋吧！

游戏名称：大铃和小铃

翔翔：大铃铛、小铃铛，我们一起唱一唱！

大铃和小铃

华中科技大学附属小学音乐组创编

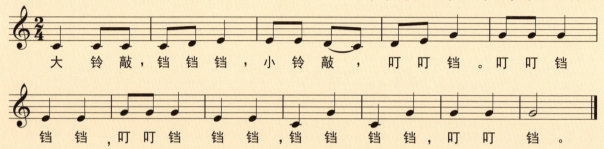

大 铃 敲，铛 铛 铛，小 铃 敲， 叮 叮 铛。叮 叮 铛
铛 铛 ，叮 叮 铛 铛 铛 ，铛 铛 铛 铛 ，叮 叮 铛。

 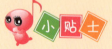 你可以用不同的速度、力度来增加游戏的趣味性，还可以进行角色扮演以及儿歌的创编，例如，大锤小锤，大鼓小鼓……

第一关亲子音乐游戏你们会了吗？让我们进入下一关伙伴音乐游戏吧！

伙伴音乐游戏

游戏名称：丢手绢

道具　手绢

翔翔：飞飞，丢手绢是我最喜欢的音乐游戏，让我们一起玩吧！

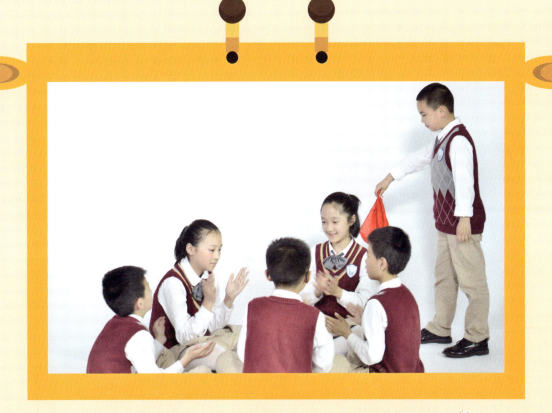

飞飞：动动手指，扫一扫右边的二维码就能欣赏啦！

丢手绢

鲍侃　词
关鹤岩　曲

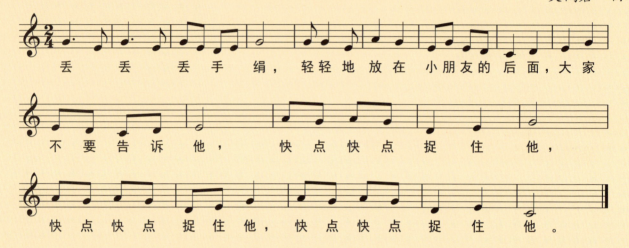

歌声开始时，一个小朋友拿着手绢边跑边唱歌，将手绢放在一个小朋友的身后，然后迅速离开，那个小朋友看到手绢在自己身后，立刻起身追放手绢的小朋友。没追上的小朋友要给大家表演节目哟！

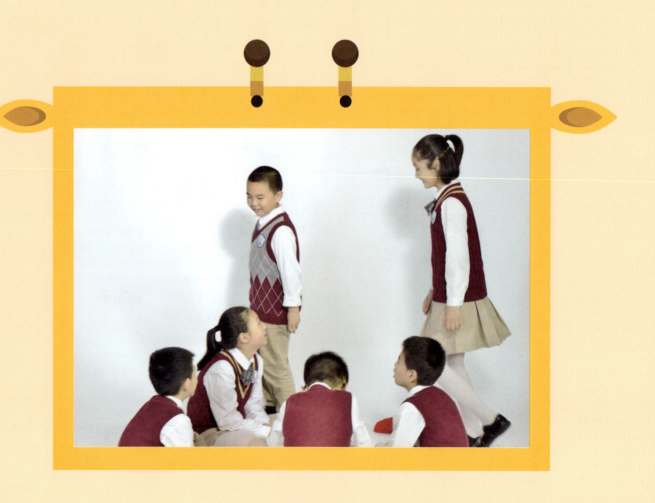

游戏名称：魔法休止符

翔翔： 飞飞，你认识休止符吗？

飞飞： 休止符可淘气了，它就像木头人一样静止不动呢！让我们找一找《哈里罗》歌曲中出现了几次四分休止符，并在有四分休止符的地方摆出你喜欢的造型。

扫一扫

哈里罗

特立尼达民歌

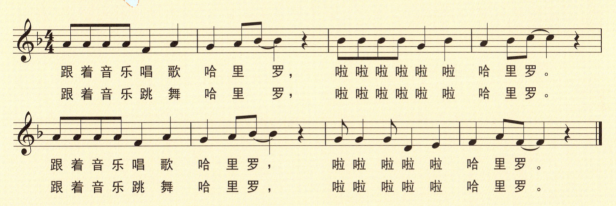

跟着音乐唱歌 哈里罗， 啦啦啦啦啦啦 哈里罗。
跟着音乐跳舞 哈里罗， 啦啦啦啦啦啦 哈里罗。

跟着音乐唱歌 哈里 罗， 啦啦 啦啦 啦 哈里罗。
跟着音乐跳舞 哈里 罗， 啦啦 啦啦 啦 哈里罗。

飞飞： 比比谁扮演的休止符最有创意！

游戏名称：母鸡叫咯咯

翔翔：飞飞，我们跟着音乐一起跳跳吧！

扫一扫

母鸡叫咯咯

德国民歌

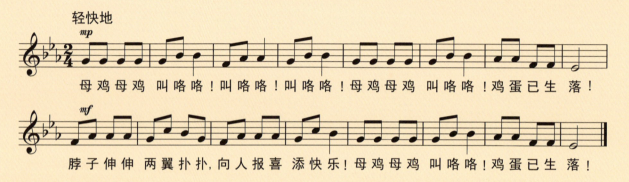

轻快地 mp

母鸡母鸡 叫咯咯！叫咯咯！叫咯咯！母鸡母鸡 叫咯咯！鸡蛋已生 落！

mf

脖子伸伸 两翼扑扑，向人报喜 添快乐！母鸡母鸡 叫咯咯！鸡蛋已生 落！

可以在歌曲 "母鸡" "鸡蛋已生落" "脖子伸伸" "两翼扑扑" 的地方做相应的动作造型；也可以多人合做一个动作！比一比谁创编的动作最有想象力！

游戏名称：挖井

飞飞：你想参与挖井游戏吗？
下面让我们试一试吧！

扫一扫

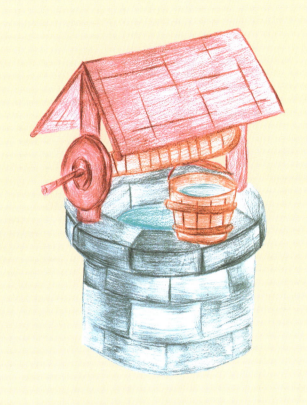

四个小伙伴两人一组面对面地站在一起，将手搭成井字形。

当音乐响起时,每唱一句歌词,就有一个小朋友钻到他们用手搭成的"井"中,当音乐结束时,所有小朋友都要站进来。比一比谁的反应最快!

尝试用不同的速度来增加游戏的趣味性,比一比哪一组的小朋友最棒!

 恭喜你成功闯关伙伴音乐游戏,让我们进入下一关师生音乐游戏吧!

师生音乐游戏

 游戏名称：《大海》

 道具 大海的图片

翔翔：浩瀚无边的大海给我们带来了优美动听的歌声，让我们一起听一听吧！

大海

雷雨声 词曲

选自人音版小学音乐教材二年级上册

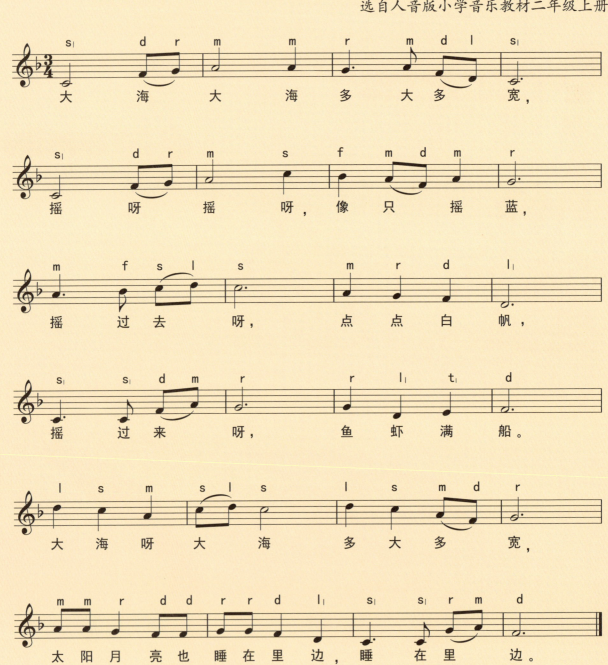

海洋里有哪些可爱的小动物?选择自己喜欢的角色,如海龟、海草、小鱼……也可以分组来表现。当音乐响起时,大家随着音乐依次进行展示。比一比谁模仿的最像,表演最有趣。

搜集更多大海的音乐,跟伙伴一起分享吧!

音乐让我们在一起

游戏名称:《雪花带来冬天的梦》

飞飞:白雪皑皑的冬天,冬姑娘唱起了甜美的歌儿,酣睡的小动物们做起了甜美的梦。翔翔,让我们一起去听听吧!

雪花带来冬天的梦

千红 词
刘继华 曲
选自人音版小学音乐教材五年级上册

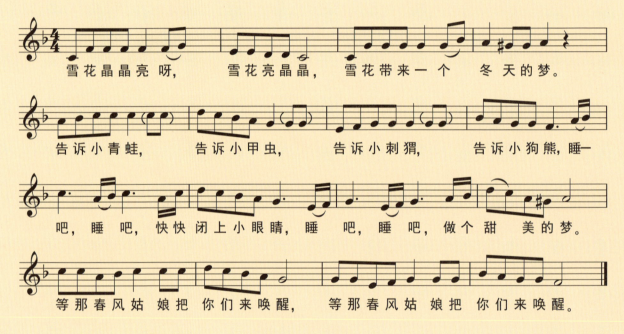

雪花晶晶亮呀,雪花亮晶晶,雪花带来一个冬天的梦。
告诉小青蛙,告诉小甲虫,告诉小刺猬,告诉小狗熊,睡一
吧,睡吧,快快闭上小眼睛,睡吧,睡吧,做个甜美的梦。
等那春风姑娘把你们来唤醒,等那春风姑娘把你们来唤醒。

扫一扫

翔翔： 歌曲里唱了哪些小动物？选择扮演自己喜欢的角色，如小刺猬、小甲虫、小狗熊……每当唱到一个小动物时，用自己的动作来进行表现，比一比谁最有想象力！

 小朋友们，试着创编歌词吧！将你喜欢的小动物、植物、人物等加入，并唱给你的好朋友和老师听吧！

游戏名称：《老鹰捉小鸡》

道具　鸡妈妈、老鹰头饰

翔翔： 飞飞，让我们一起玩老鹰捉小鸡的游戏吧！仔细听下面的游戏规则哦！

选一个小朋友扮演老鹰、老师扮演鸡妈妈，小朋友们按顺序牵着前面同学的衣服站在"鸡妈妈"的后面。当歌声响起时，"老鹰"捉，"小鸡们"躲，当听到"快快躲到我的翅膀里"时，"小鸡们"要马上蹲下来。

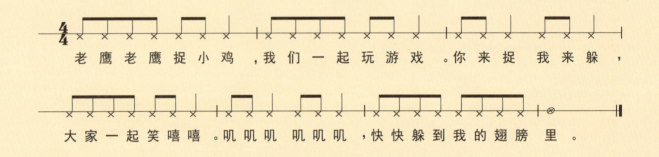

输了的小朋友要给大家表演节目哟！快快加入我们的游戏吧！

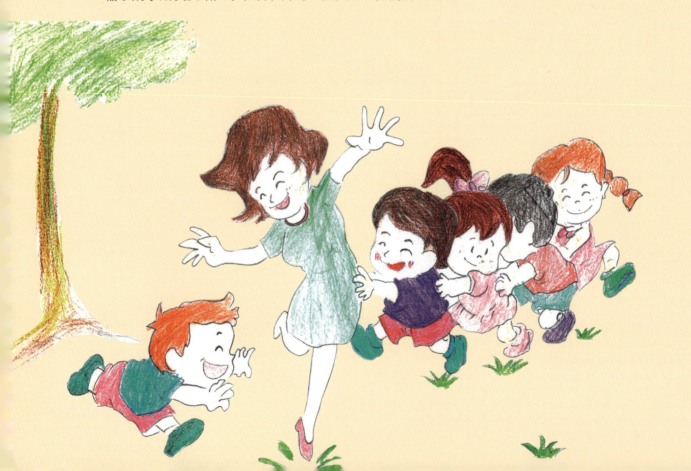

游戏名称：《鸭子拌嘴》

道具　三角铁或碰铃、钹、大（小）木鱼或双响筒

鸭子拌嘴（片段）

西安民间鼓乐
安志顺　曲

$\frac{2}{4}$

小朋友们，上面的《鸭子拌嘴》音乐是我国西安民间鼓乐，由安志顺作曲。你们也想模仿鸭子拌嘴的声音么？让我们一起来试试吧！

天刚蒙蒙亮，鸭棚门一打开，鸭子们紧跟了出来，他们拍打着翅膀一摇一摆地漫步在空旷的草地上。赶鸭的老爷爷一声哨响，鸭子们就兴冲冲地上路了，"嘎嘎"声与脚板声交织在一起，好不热闹。

鸭子们来到河边，他们争先恐后地跃入水中，尽情地嬉戏起来。有的扑打着翅膀，抖落羽毛上的水珠，有的钻入水底觅食，有的与同伴嬉闹着，热闹极了。

不知不觉，天色渐渐暗了下来，赶鸭的老爷爷又吹响了口哨。鸭子们纷纷跳上岸，抖了抖身上的羽毛，你追我赶、一摇一摆地回家去了。

下面我们来认识最重要的乐器之一——钹！

在民间,钹又称为镲,是打击乐器的一种。通过不同的敲击方式,它能发出六种(七、切、当、磨、木、仓)不同的声音。我们可以先通过人声进行模仿学习,再分组进行模仿学习。通过一个声部与另一个声部的叠加,是否有种置身于"鸭子拌嘴"情景中的感受呢?

七

切

当

磨

木

仓

 小贴士　　塑造"鸭子拌嘴"的重要因素是,整个乐曲在速度、力度的处理及演奏法带来的乐器音色变化上。大家可以先将节奏念准确,然后再加入乐器。

恭喜你成功完成师生音乐游戏的考验,最后一关是综合音乐游戏,你准备好了吗?

综合音乐游戏

 游戏名称：《彼得与狼》

飞飞：翔翔，你听过音乐交响童话吗？今天让我们一起走进《彼得与狼》的音乐交响童话世界。该作品是俄国作曲家普罗科菲耶夫的代表作之一。

翔翔：整首乐曲分别用七种不同的乐器进行表现，并奏出具有七个特征的短小旋律主题，如彼得、小鸟、鸭子、猫、大灰狼、老爷爷及猎人等。你能找到它们吗？

飞飞：还可以分角色扮演，这样会更有趣哦！

 飞飞：动动手指，扫一扫下面的二维码听一听吧！

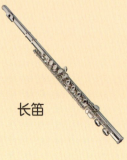
长笛

1. 小鸟的主题音乐

长笛以高音区明亮的音色，吹出快速、旋转般的旋律，犹如看见小鸟在天空中愉快地飞翔，叽叽喳喳地唱着歌。

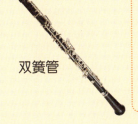
双簧管

2. 鸭子的主题音乐

双簧管的音色与鸭子的叫声很像，因此，在中音区吹出的带变化音的徐缓主题旋律具有悲歌性，表达了鸭子后来被大灰狼吞掉的悲惨命运。

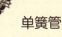
单簧管

3. 猫的主题音乐

猫在这部交响童话里是一个调皮捣蛋的角色，因此，表达它的音乐是用单簧管吹出的轻快活泼的跳跃性音调，表现出猫诙谐活泼的性格。

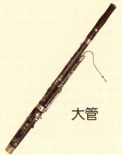
大管

4. 老爷爷的主题音乐

音色浑厚的大管，徐缓地吹奏出较长的叙事音调，仿佛看到老爷爷跟彼得唠叨的样子。

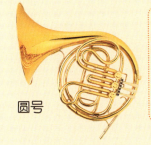
圆号

5. 大灰狼的主题音乐

大灰狼的音乐是用三只圆号吹奏出来的，从音色、音量和音调上都有一种反面形象的感觉。

定音鼓

6. 猎人开枪的主题音乐

定音鼓与大鼓急速密集的滚奏,表达了猎人从树林一边走出,一边开枪。

小提琴

7. 彼得的主题音乐

乐队以弦乐奏出明快、进行性的音乐,生动地表达了活泼、勇敢的小朋友彼得的机智形象。

一天清晨，彼得蹦蹦跳跳地走到屋前的大牧场，看到好朋友小鸟在树上叽叽喳喳地欢唱。

鸭子趁机从门缝里摇摇摆摆地走了进来，想到牧场中的池塘里游个痛快。小鸟看见了，飞到鸭子旁边叽叽喳喳地叫不停，鸭子也不甘示弱，于是他们就大吵了起来。

这时，草地里忽然蹿出一只猫，它想抓住正在吵嘴的小鸟，于是悄悄地溜到小鸟的身边动起了歪脑筋。彼得看见后大声喊道："小鸟，当心！"小鸟急忙飞上树梢，猫急得在树下不停地打转。

扫一扫

这时，老爷爷很生气地说："要是大灰狼突然从树林里钻出来怎么办？"

不一会儿，真的从树林里钻出一只大灰狼，猫看到后立即跳到树枝上。鸭子吓得嘎嘎地叫，结果被凶狠的大灰狼一口吞了下去。

大灰狼继续在周围打转，贪婪的眼睛盯着小鸟和吓得发抖的猫。这时，彼得找到了一根结实的绳子，悄悄爬上高高的石墙，抓住树枝，轻巧地移到树上，轻声告诉小鸟在狼的头上打转。小鸟机智而勇敢地在狼的头上飞来飞去，气得狼狂奔乱跳。

彼得趁机做好绳套，小心翼翼地放到树下，一下就把大灰狼尾巴套住了。大灰狼越挣扎，绳子套得越紧。这时，猎人循着大灰狼的足迹从树林里追了过来。

彼得急忙说："别打它，我已经抓住它了，把它送到动物园去吧！"

小鸟也激动地飞舞起来,快活地叫着:"快来看我们逮住了什么?" 听,鸭子还在大灰狼肚子里嘎嘎叫呢!

第二关通关卡

恭喜你！闯关成功！

姓名 _____

第三关

一起合作
YIQI HEZUO

这一关有不同速度的杯子歌,有不同风格的圆圈舞,有不同音色的奥尔夫打击乐器,有不同表现形式的合唱游戏……快来参与吧,期待你的精彩表现!

玩耍吧，Now！

 慢速的《杯子歌》

 扫一扫

飞飞：翔翔，我们一起来试着敲击杯子的不同部位，听听可以发出多少种不同的声音。

翔翔： 飞飞，你知道吗？杯子还可以为音乐伴奏，创造出美妙的旋律呢！

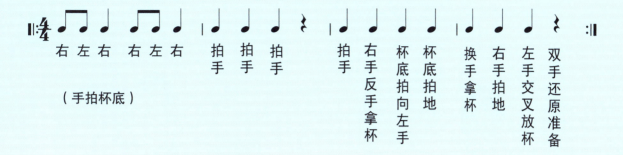

右 左 右　右 左 右　拍 拍 拍　拍　右手反手拿杯　杯底拍向左手　杯底拍地　换手拿杯　右手拍地　左手交叉放杯　双手还原准备

（手拍杯底）

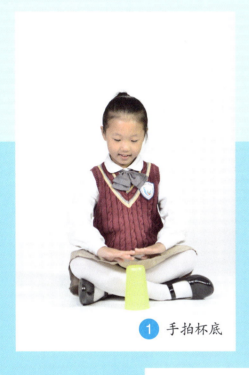

① 手拍杯底

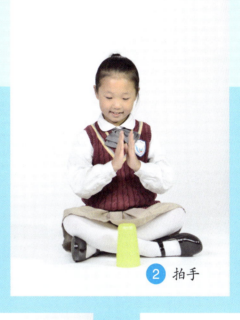

② 拍手

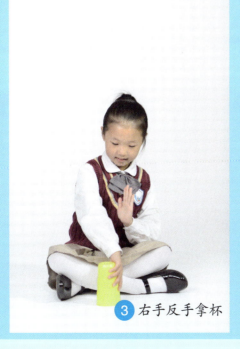

③ 右手反手拿杯

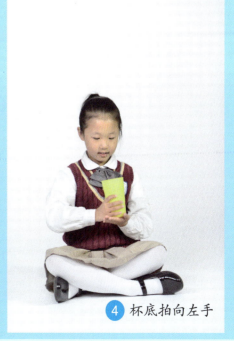

④ 杯底拍向左手

第三关　一起合作

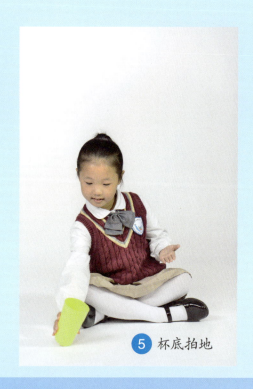
❺ 杯底拍地

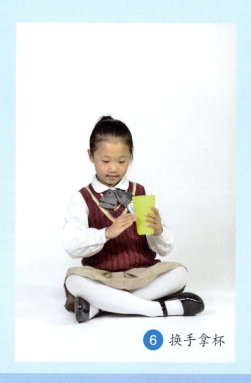
❻ 换手拿杯

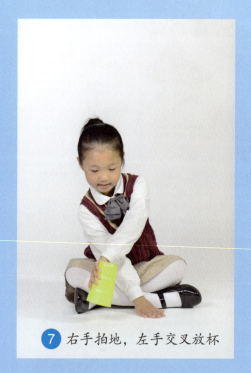
❼ 右手拍地，左手交叉放杯

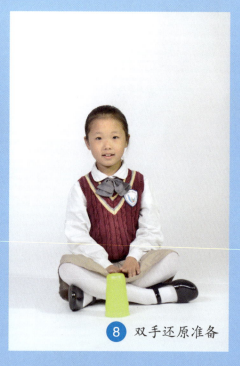
❽ 双手还原准备

请扫右边的二维码欣赏《杯子歌》（慢速）的教学视频。

飞飞：记住，要按顺时针传递杯子哟！

请扫右边的二维码欣赏《杯子歌》（慢速）的完整视频。

快速的《杯子歌》

扫一扫

翔翔：《杯子歌》升级了，现在是快速的《杯子歌》，你准备好迎接挑战了吗？

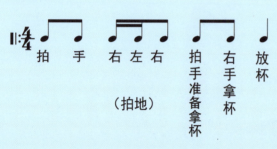

拍手　右左右　拍手准备拿杯　右手拿杯　放杯　拍手　右手反手拿杯与左手掌心相对　左手拍右手手背　翻杯　换手拿杯　右手拍地　左右手交叉放杯　双手还原准备

（拍地）

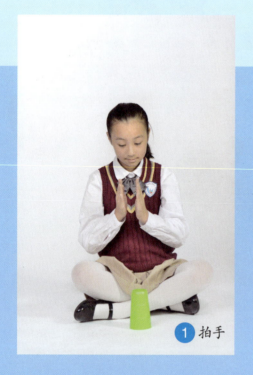

① 拍手

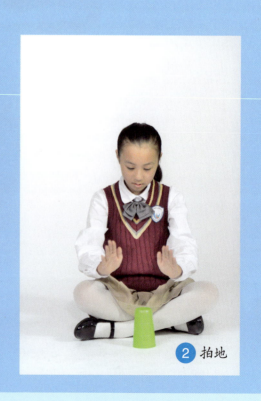

② 拍地

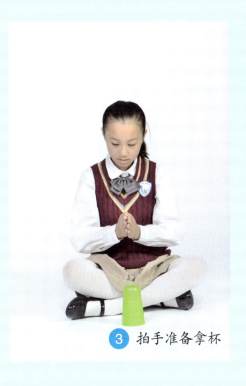
❸ 拍手准备拿杯

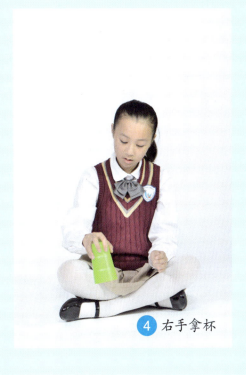
❹ 右手拿杯

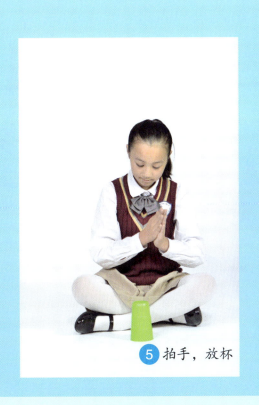
❺ 拍手，放杯

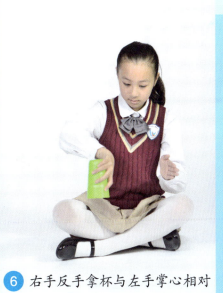
❻ 右手反手拿杯与左手掌心相对

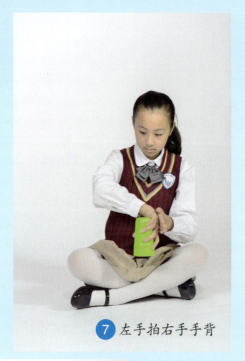
❼ 左手拍右手手背

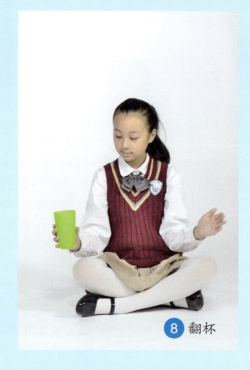
❽ 翻杯

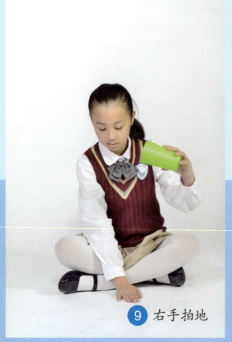
❾ 右手拍地

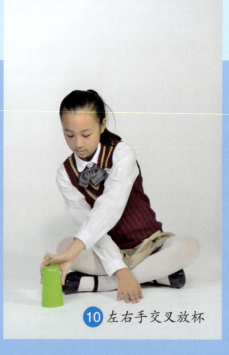
❿ 左右手交叉放杯

⓫ 双手还原预备

 请扫右边的二维码欣赏《杯子歌》（快速）的教学视频。

 请扫右边的二维码欣赏《杯子歌》（快速）的完整视频。

《杯子歌》的钢琴谱示例如下。

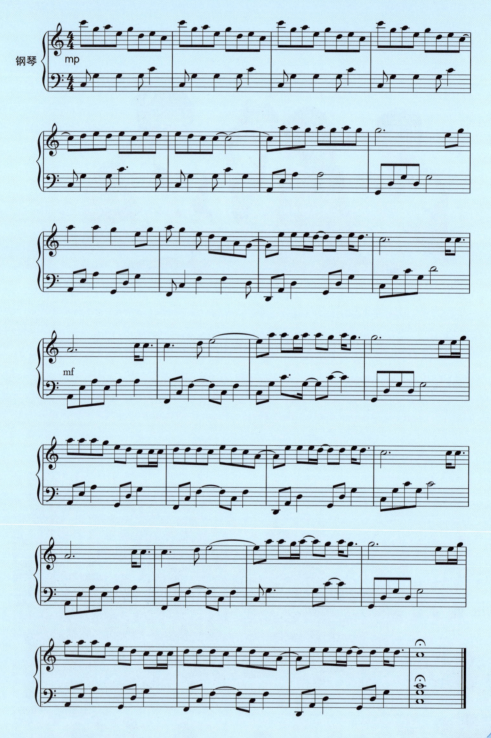

扫一扫，听音乐玩转杯子歌吧！

 身体打击乐器

飞飞：人的身体可以发出多少种不同的声音？

翔翔：人的身体可以发出许多不同的声音，如拍手、跺脚、弹舌、拍腿、打响指、拍肩膀、搓手掌、拍胸膛等。

飞飞：每个人的身体都是一件神奇的打击乐器。大家一起合奏试试，也许会收到一种意想不到的音效呢！

 扫一扫右边的二维码，听到了什么样的声音？声音有什么样的变化？

飞飞：以上二维码中听到的雷雨声就是孩子们用身体打击乐器合奏出来的。

翔翔：太神奇了，他们是怎样做到的？

飞飞：可用以下六步来达到效果。

步骤一：用弱的力度打响指或弹舌，表现天空中下着蒙蒙细雨。注意要分散、不均匀地演奏。

步骤二：用渐强的力度拍腿，表现雨越下越大的意境。

步骤三：双脚跳起后落地，用强的力度表现打雷的声音。

步骤四：在有灯的教室运用开关电灯来表现闪电效果。

步骤五：雷声停止后，继续拍腿表现大雨滂沱。

步骤六：用打响指、弹舌表现雨越下越小，到最后消失。

 扫一扫，欣赏405班完整表演视频吧！

舞蹈吧，Now！

圆圈舞 1

飞飞：你在为同学生日聚会玩什么而烦恼吗？那么来学圆圈舞吧！

翔翔：这是一种传统的民间集体舞，常在节日或聚会时表演娱乐。大家围成一个圆圈，有固定的舞步节奏，跳完一组舞步交换舞伴，神气极了！

圆圈舞的分解动作如下。

❶ 双手叉腰并排站立

❷ 抬右脚向前迈步

❸ 双手平放，面对面站立

④ 两人交叉走步

⑤ 前进后退回到原位

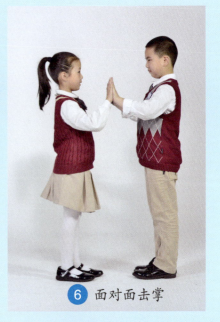
⑥ 面对面击掌

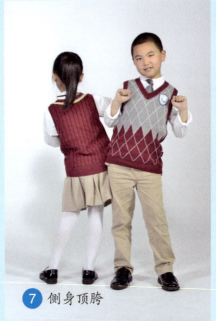
⑦ 侧身顶胯

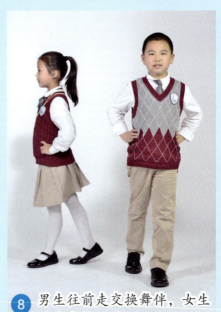
⑧ 男生往前走交换舞伴，女生原地自转一圈

 请扫右边的二维码观看《圆圈舞1》的完整视频。

飞飞：圆圈舞的队形影响舞蹈的完美表现，因此要仔细观看队形图示哟！
队形和动作要求如下。

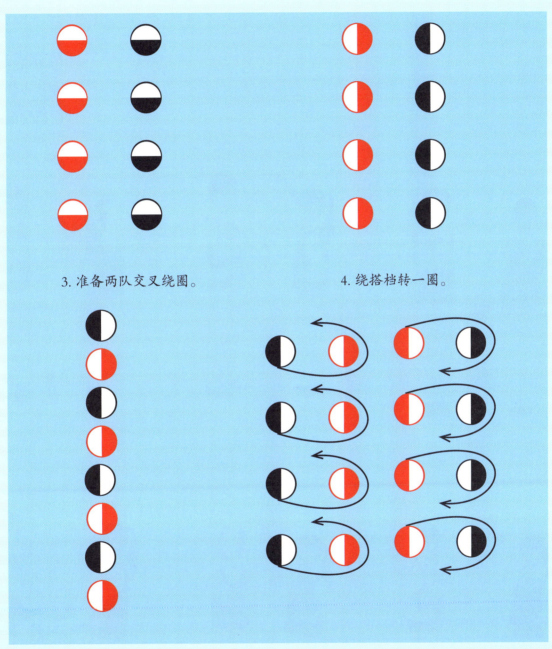

圆圈舞2

翔翔：圆圈舞的展现形式多种多样，不仅可围成大圆转圈，还可以两人相互为伴转圈。瞧，他们快乐地跳起来了！

圆圈舞2的分解动作如下。

 请扫右边的二维码听《圆圈舞2》的音乐。

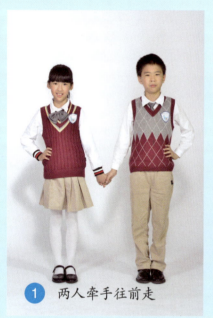
① 两人牵手往前走

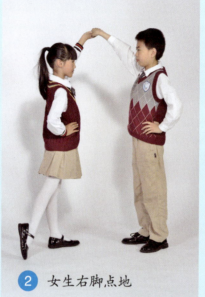
② 女生右脚点地

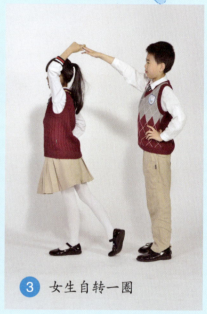
③ 女生自转一圈

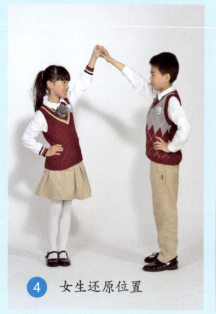
④ 女生还原位置

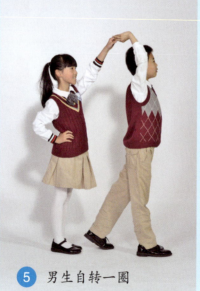
⑤ 男生自转一圈

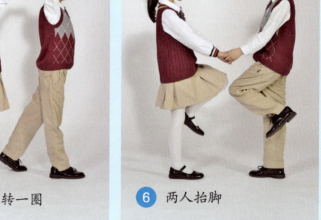
⑥ 两人抬脚

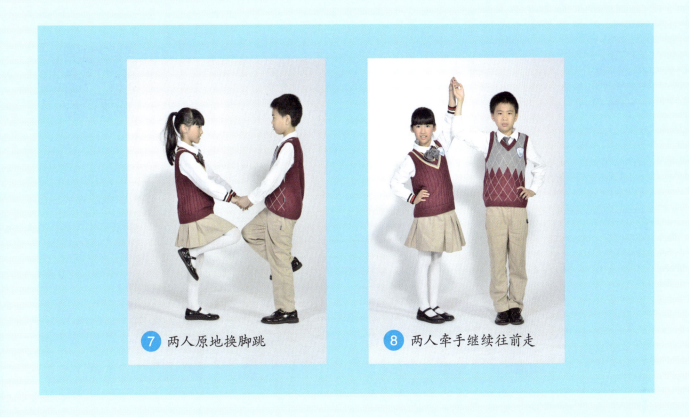

⑦ 两人原地换脚跳　　⑧ 两人牵手继续往前走

飞飞：在亲人聚会和大型庆祝活动时，这两种圆圈舞可以交替表演，相信气氛会更加热闹。

第三关　一起合作

请扫右边的二维码欣赏《圆圈舞2》的教学视频。

圆圈舞2的队形和动作要求如下。

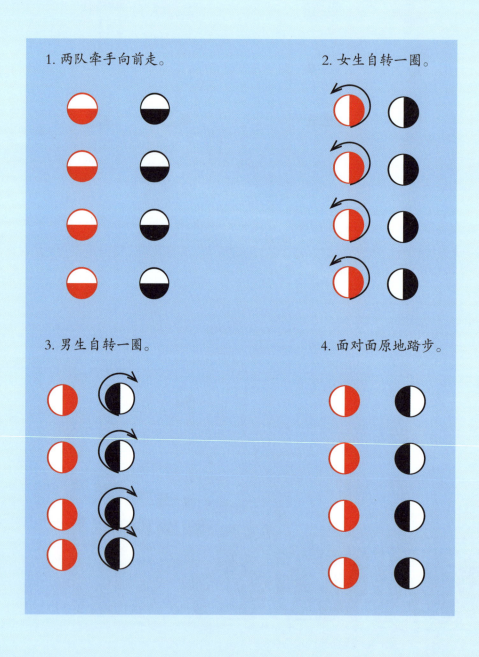

演奏吧，Now！

彩色音条

飞飞：小朋友，你们认识彩色音条吗？

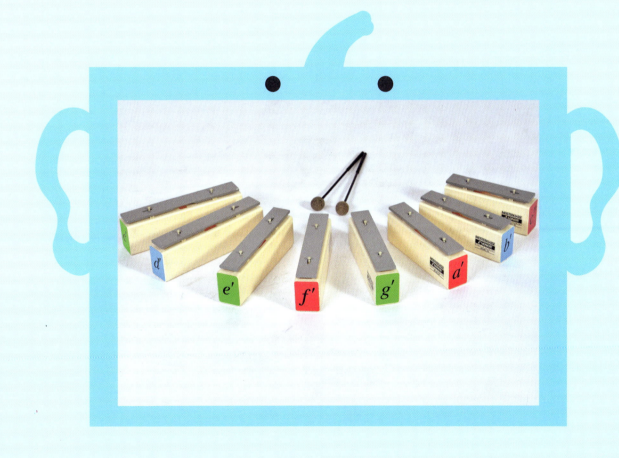

 扫一扫，让我们听一听彩色音条的声音吧！

翔翔：上页的图中，一个颜色的音条代表一个音高，可以奏出美妙的旋律。

飞飞：正确的演奏姿势是双手在执槌时，手背朝上，用大拇指、食指和中指握住槌柄，执槌的位置不能太靠近琴槌中部，无名指和小指自然合拢，放松握住槌尾即可。

翔翔：演奏完一个音符后，手腕尽量放松抬起，这样声音会更动听哟！

飞飞：让我们用彩色音条玩起来吧！

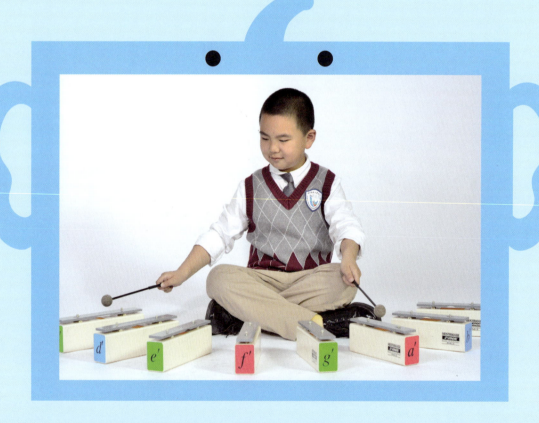

翔翔：彩色音条还可以演奏很多歌曲呢，比如《闪烁的小星星》《粉刷匠》。

闪烁的小星星

法国民歌

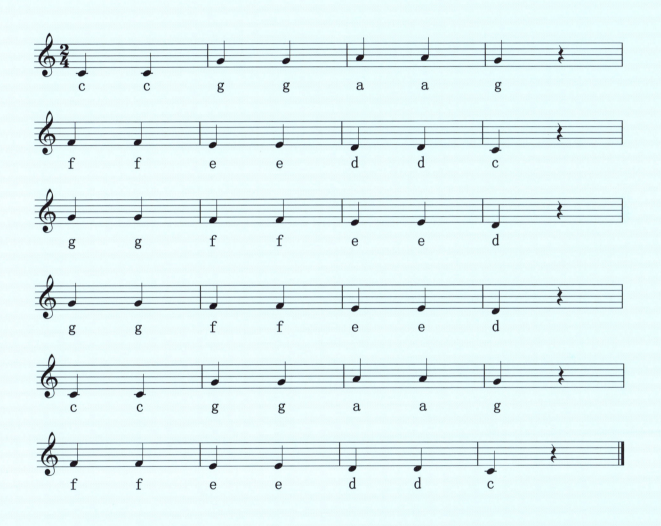

 扫扫右边的二维码欣赏《闪烁的小星星》音频。

粉刷匠

【波兰】佳基洛夫斯卡　词
【波兰】列申斯卡　曲

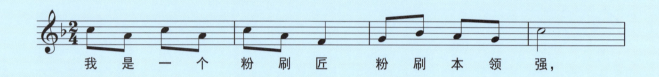
我是一个粉刷匠　粉刷本领强，

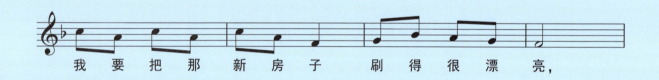
我要把那新房子　刷得很漂亮，

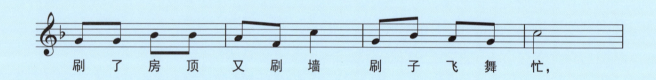
刷了房顶又刷墙　刷子飞舞忙，

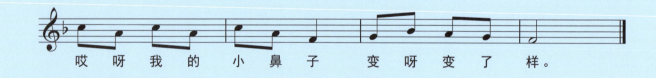
哎呀我的小鼻子　变呀变了样。

 扫扫右边的二维码欣赏《粉刷匠》音频。

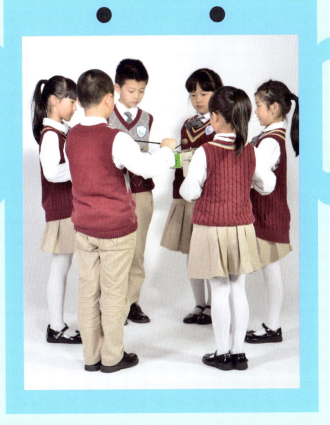

奥尔夫木琴

飞飞、翔翔： 小朋友，快来跟我们一起认识奥尔夫木琴吧！

以下为低音木琴 $c—a^1$ 的样例。

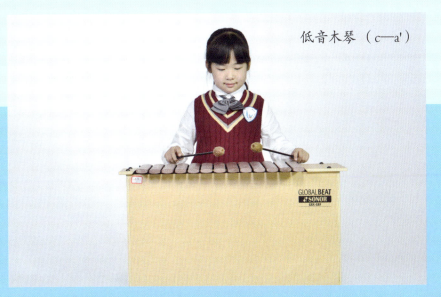

低音木琴（$c—a^1$）

扫一扫低音木琴音频的二维码。

飞飞：发挥你的想象力。低音木琴的声音像什么？适合演奏什么情绪的音乐？适合给哪首诗或课文配乐？

翔翔：考考你的耳朵。你能听辨音色选择歌曲吗？请将歌曲与演奏乐器连线（以下为三首歌曲音频的二维码）。

低音木琴　　　　　《雪绒花》

中音木琴　　　　　《闪烁的小星星》

高音木琴　　　　　《春天在哪里》

扫一扫中音木琴音频的二维码。

以下为中音木琴 c^1—a^2 的样例。

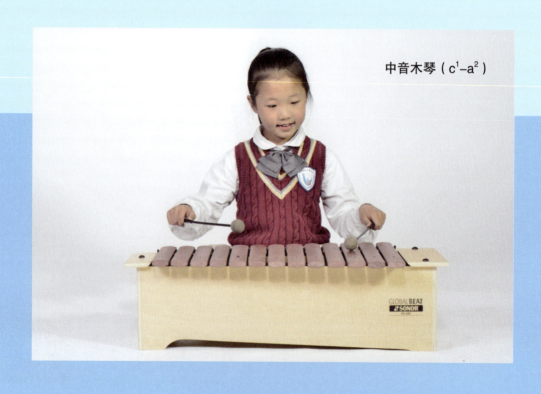

中音木琴（c^1–a^2）

飞飞：中音木琴可以展现生活中的什么场景？它的声音像什么？听了音频，你能用人声来试着模仿一下吗？

以下为高音木琴 $c^2—a^3$ 的样例。

 扫一扫高音木琴音频的二维码。

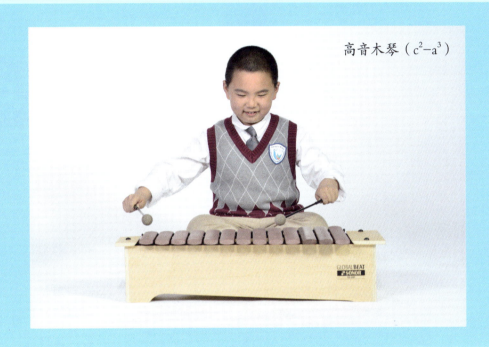

高音木琴（c^2-a^3）

翔翔：高音木琴演奏的声音真清脆，好像小溪流水的声音。高音木琴还可以展现生活中的什么声音呢？

合奏吧，Now！

飞飞：演奏时，可以一个人，也可以以小组为单位，还可以每个人手上拿一个彩色音条进行合奏游戏。

扫一扫右边的二维码欣赏《玛丽有只小羊羔》音频。

玛丽有只小·羊羔

美国儿歌

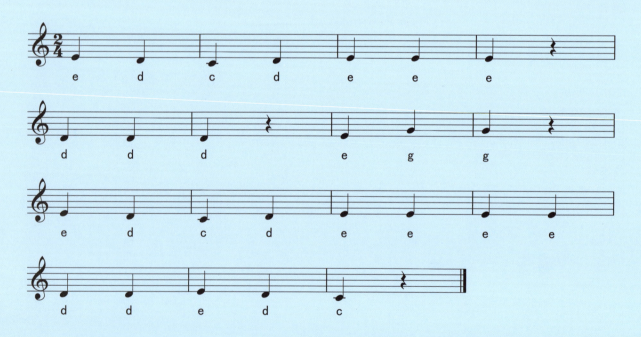

 请扫一扫右边的二维码欣赏《捉迷藏》的演奏视频。

捉迷藏

林爱琪 词
徐涛 曲
华中科技大学附属小学音乐组创编

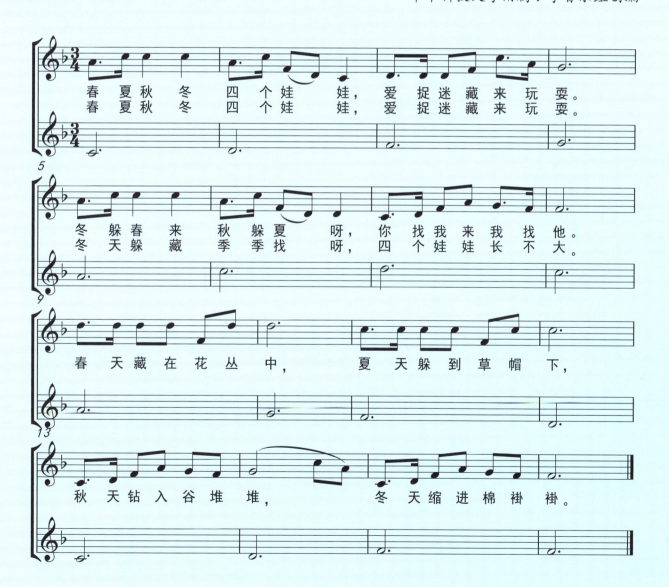

以下为低、中、高钢片琴的样例。

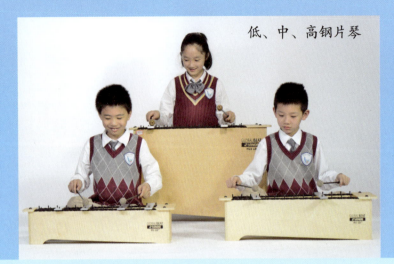

低、中、高钢片琴

扫一扫右边的二维码欣赏《钟声叮叮当》音频。

钟声叮叮当

澳大利亚民歌
华中科技大学附属小学音乐组创编器乐合作谱

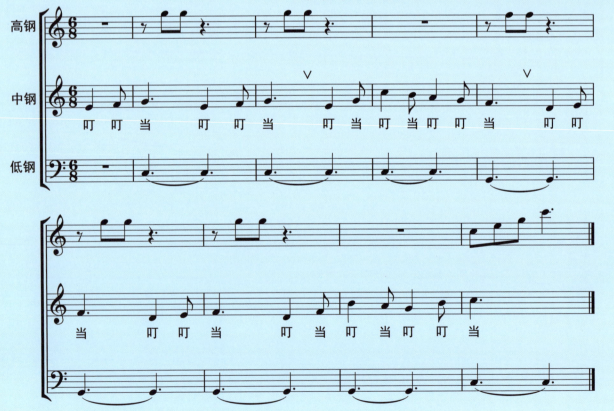

飞飞：下图中的打击乐器有铃鼓、非洲鼓、鱼蛙刮弧。

请用下面的节奏谱试着演奏一下，别忘了反复记号哟！

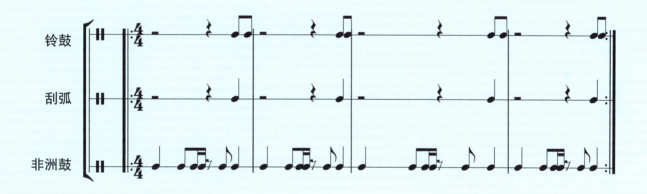

扫一扫右边的二维码，听听三种乐器合奏的效果。

嘹亮歌声

日本童谣

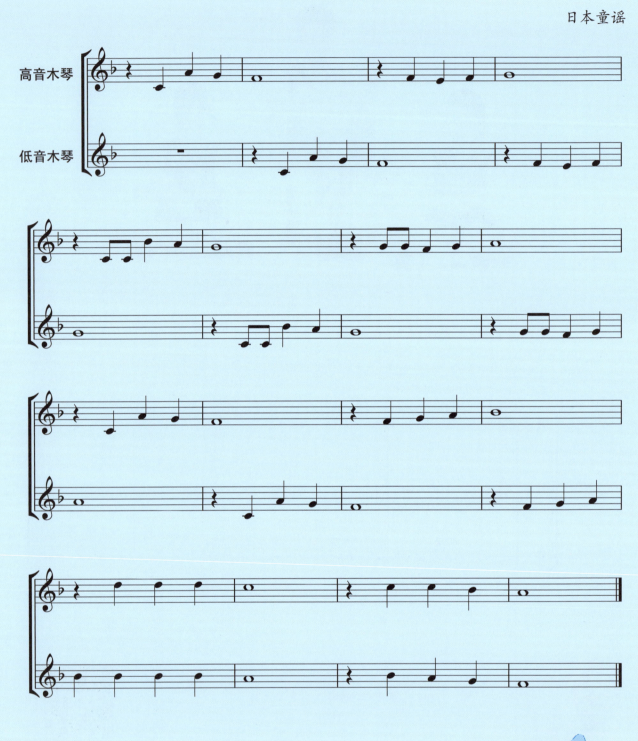

扫一扫右边的二维码欣赏《嘹亮歌声》音频。

白桦林好地方

加拿大民歌

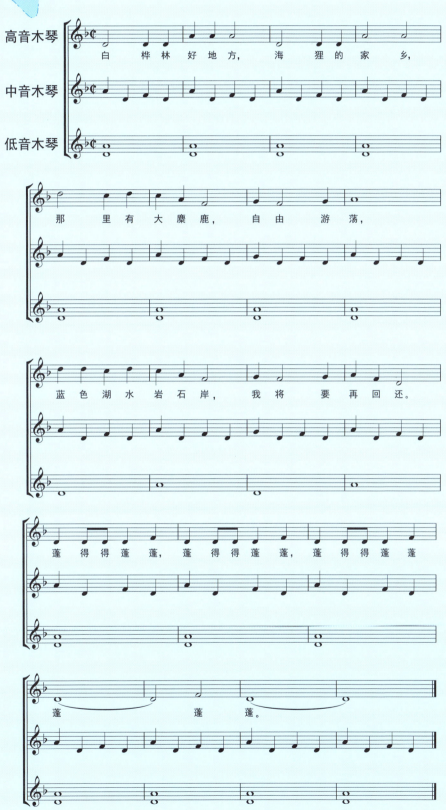

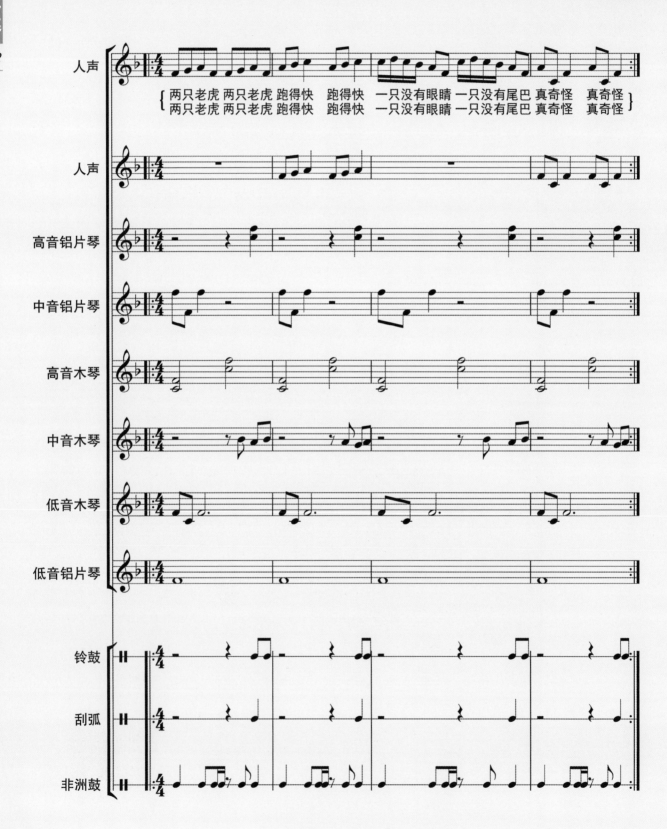

下图展示了华中科技大学附属小学音乐组将奥尔夫教育理念融入合唱教学的优秀案例。

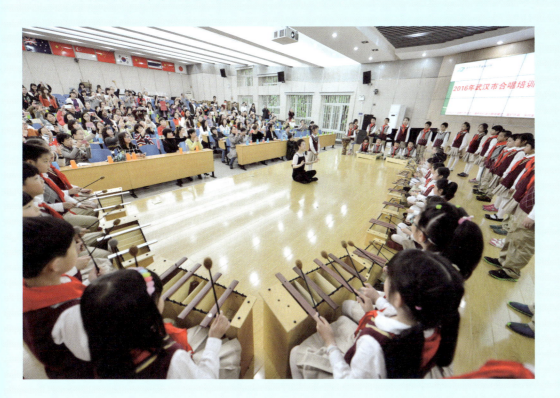

扫一扫右边的二维码,欣赏《两只老虎》的完整视频吧!

创编吧，Now!

《音响的创作与设计》活动课例1

活动目标

1. 根据课文《三峡游》片段的内容，选择合适的音乐表现要素，从情绪、速度、节奏、力度等要素入手，以小组探究的方式朗诵背景音乐的脚本设计。

2. 朗诵《三峡游》课文片段，尝试用木琴、鼓、碰铃等打击乐器，即兴创作背景音乐，表现自己心中的课文情景。

3. 由一个学生担任指挥，其他学生根据指挥者的动作和表情进行演奏。

活动过程

1. 回顾音响创作课的音乐要素，并在此基础上丰富内容。

2. 出示音乐设计脚本，并分五个小组进行讨论。

3. 选两个小组展示本组的音乐设计脚本，并说明创作意图。

4. 分组运用音乐材料进行创作。

5. 教师观摩各小组音响创作，鼓励学生表现心中的音乐。

6. 请第一个完成音响创作的小组进行示范。

7. 各小组选一个同学担任指挥兼朗诵，小组其他成员根据指挥者的动作或提示进行演奏。

8. 观摩完各小组的表演，将五个小组的音乐设计脚本全部呈现出来，组织大家相互交流参与创作的感受。

活动剧本

音乐设计脚本
The Music Design Script

（604班，第　　组）
（Class 4, Grade 6　Group　）

一会儿，太阳出来了，两岸的山峰和江水都染上了一层金黄的颜色。船上的人高兴得叫了起来。再往前，江面变得越来越窄。突然，一座高高的山峰挡住了去路。眼看船就要撞上峭壁，好多人不禁惊叫起来："哎呀，危险！"但就在这时，船拐了一个弯，山峰一下子就被甩到了后边。

Soon, the sun came out and the two sides of the mountain and the river were colored by golden sunshine. The people in the boat cried for joy. As the boat moving forward, the river became narrower and narrower. Suddenly, a high mountain blocked the path. Ship was about to hit the cliff and a lot of people couldn't help exclaiming: "Oh, look out!" But at this time, the boat turned around and the mountain suddenly was thrown back.

《音响的创作与设计》活动课例2

 活动目标

1. 通过尝试小组合作为成语故事《闻鸡起舞》创作朗诵背景音乐的教学活动,扩大学生音乐文化视野,促进学生对音乐的体验与感受能力,提高学生音乐表现与创造的兴趣与能力。

2. 尝试根据不同的故事内容选择不同的情绪、速度、节奏、力度,为成语故事《闻鸡起舞》烘托意境。

 活动过程

1. 复习草原歌曲,联唱A《草原上》— B《我是草原小牧民》— C朗诵《敕勒歌》并即兴伴奏。

2. 老师为大家的朗诵即兴创编了伴奏,对比没有伴奏的朗诵,有什么不同?朗诵配乐的作用是什么?

3. 出示任务:复习二年级学过的成语故事《闻鸡起舞》,全班齐诵(录像)。对比三段的情绪有什么不同?伴奏的速度如何?力度有什么变化?师板书三段的音乐特点。

4. 合作创作要求:第一段和第三段用低音木琴和高音木琴,在拍点上即兴配合演奏;第二段用若干打击乐和人声依次叠加进入,注意速度和力度的变化。

5. 小组合作创作(20分钟)。

6. 一个小组展示,另一个小组朗诵故事。(录像)

7. 三个小组展示完后,播放没有配乐的朗诵视频和加入配乐的朗诵视频,对比欣赏,说说创作合适的背景音乐对故事朗诵的作用和意义。

 活动剧本

闻 鸡 起 舞
Practicing Sword When Hearing Crock Crowing

我国晋朝名将祖逖和诗人刘琨是好朋友。他们两人志趣相同，研习武艺时，常常互相勉励。一天晚上，祖逖因为思考国家大事，怎么也睡不着。到了半夜，村子里响起了公鸡报晓的啼鸣声（喔喔喔、喔喔喔）。祖逖听到后，立刻叫醒刘琨，说："你听，这鸡叫声仿佛在催促我们抓紧时间，奋发努力。"

In Jin Dynasty, the famous general Zudi and the poet Liukun were good friends, because they were like-minded. When they researched and practiced Kongfu, they often encouraged each other. One night, Dizu couldn't fall asleep for pondering the state affairs. When it was before dawn, the cocks in the village crowed. After hearing the cock crowing, Zudi woke up immediately and said: "listen, the crow of the cock seem to urge us to size the day and work hard."

于是，他们每天听到鸡叫后就起床练剑。剑光飞舞，剑声铿锵。春去冬来，寒来暑往，从不间断。功夫不负有心人，经过长期刻苦学习和训练，他们终于成为能文能武的全才，为国家建立了丰功伟业。

这个故事告诉我们：只要有志气，并珍惜每分每秒，不断努力，就能获得成功。

Since then, every morning they would get up and practice sword when cock crowing. As time went by, they never gave up their daily practice. Hard work paid off. After a long period of hard practicing, they finally became full developed men who achieved feats for the country. This story tells us: As long as we have goals, cherish every minute and devote continuous efforts, we will be able to achieve success.

第三关 一起合作

第三关通关卡

恭喜你！闯关成功！

姓名 _____

第四关

一起创作
YIQI CHUANGZUO

这一关有复杂而多变的节奏，有好听又好玩的旋律，有丰富多彩的创编，有生动活泼的表演……你是不是已经迫不及待地想要一展身手了呢？那就快来跟我一同开启音乐创作之门吧！

节奏大师

飞飞、翔翔：节奏大师是怎样练成的呢？下面先来认识和掌握一些基本"装备"吧。

音符

全音符：时值四拍 𝐨 火车来了，呜~~

二分音符：时值两拍 ♩ 轮船来了，嗡~~

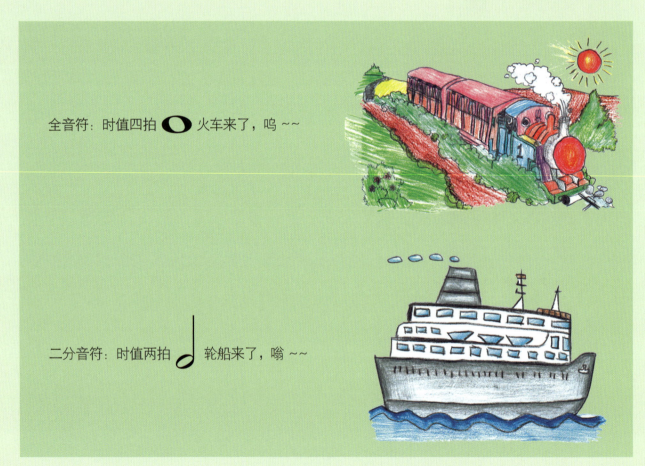

四分音符：时值一拍 ♩ 卡车来了，嘟~~

八分音符：时值1/2拍 ♪ 小汽车来了，嘀~~

十六分音符：时值1/4拍 自行车来了，叮~~

休止符

- 二分休止符：休止两拍。
- 四分休止符：休止一拍。

拍号

- $\frac{2}{4}$ 拍：以四分音符为一拍，每小节有两拍。
- $\frac{3}{4}$ 拍：以四分音符为一拍，每小节有三拍。
- $\frac{4}{4}$ 拍：以四分音符为一拍，每小节有四拍。

飞飞：请从以上基本"装备"中选择正确的一项，填入以下节奏的空白处。

示例

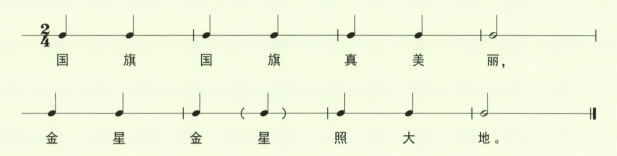

练习1

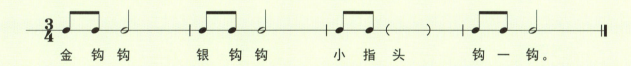

练习2

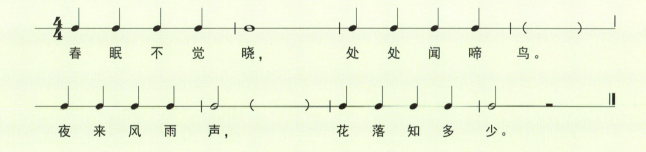

初级篇

初级"装备"

音符

♩. = ♩ + ♩　附点二分音符：时值三拍。

♩. = ♩ + ♪　附点四分音符：时值一拍半。

♫　八分音符组合：时值一拍。

♬　十六分音符组合：时值一拍。

休止符

𝄻　全休止符：整小节全部休止。

𝄾　八分休止符：休止 1/2 拍。

𝄿　十六分休止符：休止 1/4 拍。

飞飞：你认识下面这些音符和休止符吗？连一连吧！

𝄾	全音符
o	二分音符
♩	四分音符
♪	八分音符
♬	十六分音符
𝄽	四分休止符
𝄾	八分休止符
♩	十六分休止符

第四关 一起创作

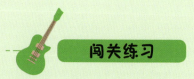

翔翔：请为下面节奏划上小节线。

示例

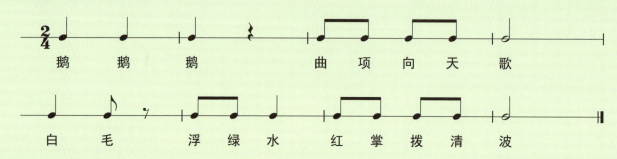

练习1

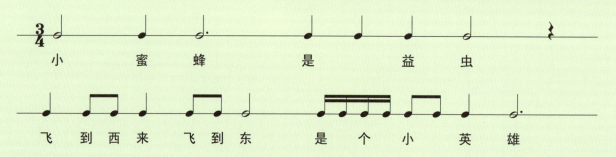

练习2

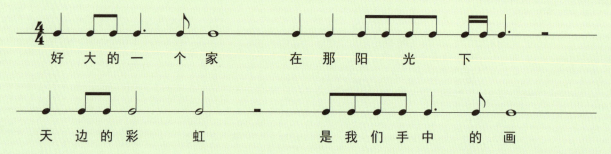

飞飞、翔翔：恭喜你晋级为节奏达人！

中级篇

中级"装备"

时值为两拍的音符组合"装备库"如下。

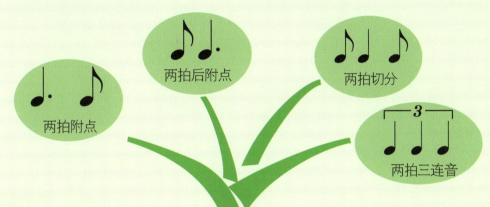

飞飞：如下图所示，请把与二分音符时值相等的节奏连起来。

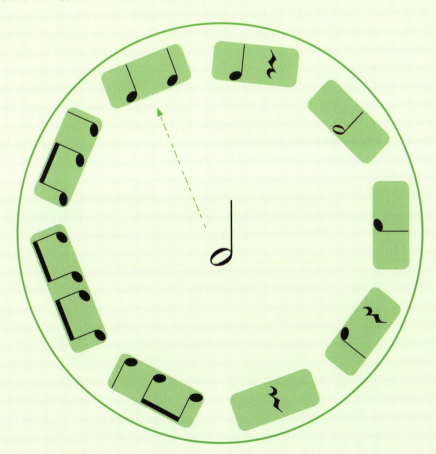

时值为一拍的音符组合"装备库"如下。

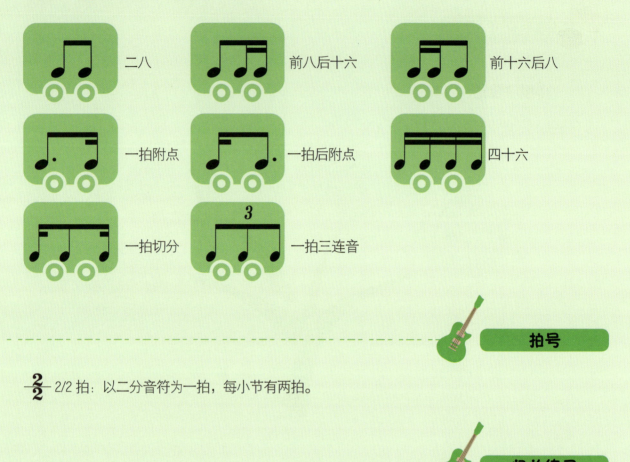

拍号

$\frac{2}{2}$ 2/2拍：以二分音符为一拍，每小节有两拍。

闯关练习

飞飞：请你从时值为一拍的音符组合装备库里任意选择节奏型填充到下面节奏的空白处。

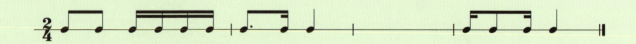

翔翔：请先根据给出的第一个小节算出拍号，然后用已有"装备"把后面的节奏填充完整，总长度为四小节。

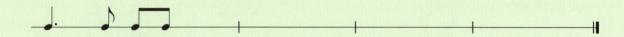

飞飞、翔翔：恭喜你现在已经是节奏超人了！

高级篇

高级"装备"

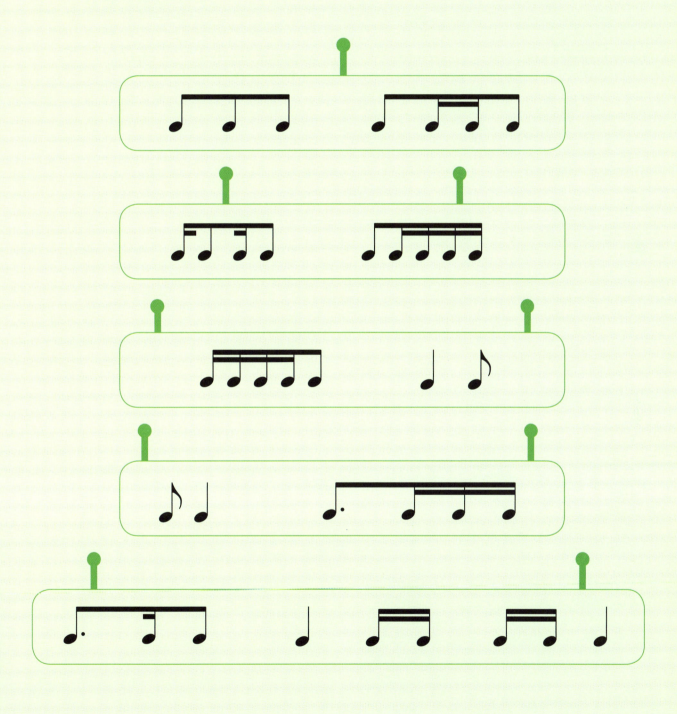

带上你的高级"装备"来挑战吧!

闯关练习

飞飞:请为下面这行节奏划分小节线。(3/8拍)

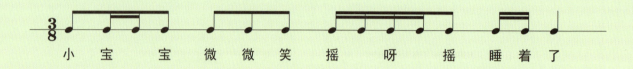

翔翔:请在以下空白处填充节奏。

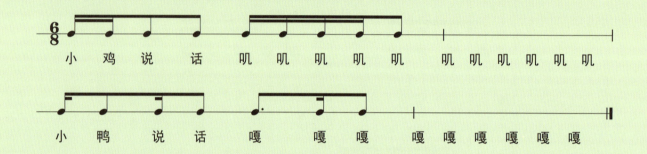

飞飞、翔翔:祝贺你已经成为节奏大师了!

想玩更刺激的节奏游戏吗?快来扫一扫吧!

旋律大师

飞飞、翔翔： 恭喜你成功闯关"节奏大师"。下面开始进入"旋律大师"的挑战，准备好了吗？

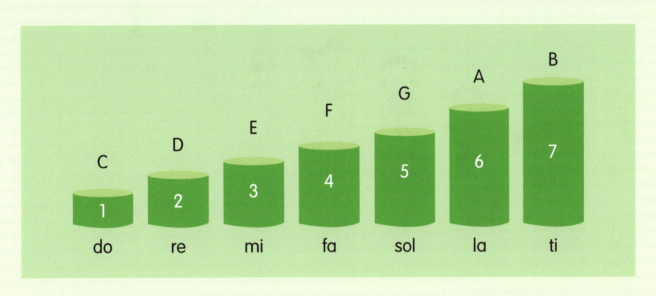

do 是 C，re 是 D，还有 mi、fa、sol、la、ti，七个音符按顺序，字母唱名两相依。

do re mi fa sol la ti，C D E F G A B，

ti la sol fa mi re do，B A G F E D C。

熟练掌握音符名，线谱简谱任你行。

唱名：	1 do	2 re	3 mi	4 fa	5 sol	6 la	7 ti
音名：	C	D	E	F	G	A	B

入门篇

玩一玩

飞飞：请把七个音名从低到高放到每个小朋友所对应的阶梯上！

热身练习

翔翔：用下面的音编一编，填一填，唱一唱。

初级篇

飞飞： 为下列音符标上音名。

（　　　　　　　　　　　　　　　　　　　　　　　　　　　）

翔翔： 按以下节奏，用 mi、sol、la 三个音编创旋律，再唱一唱。

飞飞、翔翔： 旋律小达人，好厉害！

 中级篇

新装备如下。

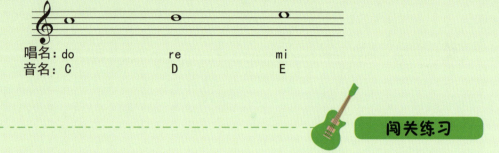

闯关练习

飞飞：选择合适的结束音填入空白小节内，唱一唱，并找一找，是否出现了以上"新装备"中的音符。

翔翔：请仔细观察第一行旋律和第三行旋律的特点，把第二行旋律的空白小节编写完整。

飞飞：请用模仿的方法把旋律补充完整。

飞飞、翔翔：恭喜你成为旋律超人啦！

高级篇

飞飞：请用"do、re、mi、fa、sol、la、ti"为下面的节奏编创旋律，再唱一唱。

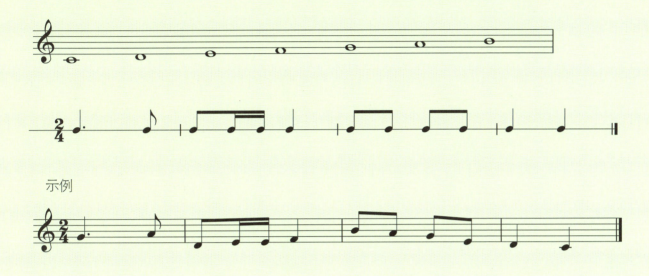

示例

你也试试吧！

对以下词语进行成语接龙。

全心全意→意气风发→发扬光大→大智大勇→勇往直前

一衣带水→水生火热→　　　→　　　→

翔翔： 成语接龙游戏大家都玩过，但是旋律接龙游戏（前组旋律的尾音与后组旋律的第一个音相同）玩过吗？快来试试你的身手吧！

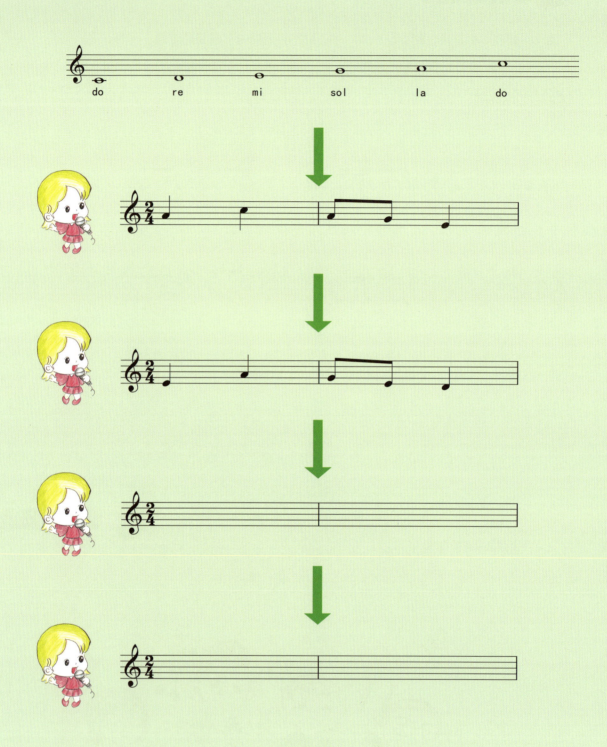

飞飞、翔翔： 恭喜你已经成功完成挑战，变身为旋律大师啦！

创编大师

飞飞、翔翔： 祝贺你成功挑战"节奏大师"和"旋律大师"。接下来,"编创大师"的难度升级,你害怕吗?

还记得以下"节奏大师"中的节奏组合吗?

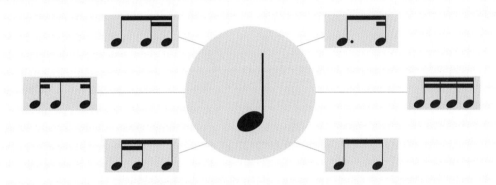

飞飞： 把下列节奏组合填入空白格内,并拍一拍。

节奏编创九宫格

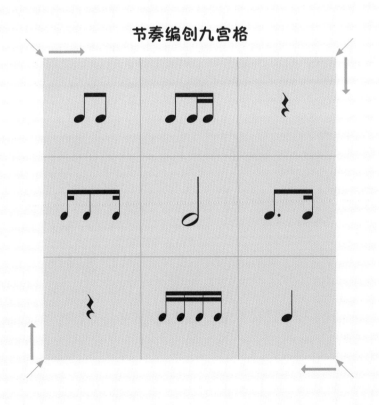

音乐让我们在一起

132

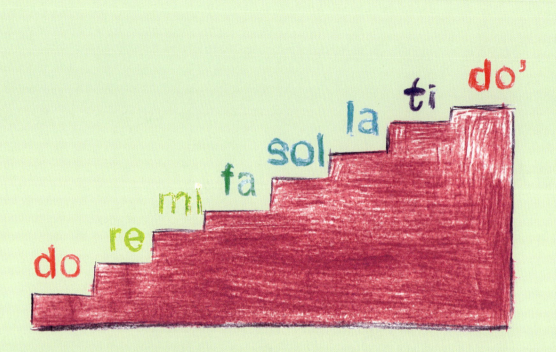

翔翔： 在下面的空格内填上唱名，并唱一唱。

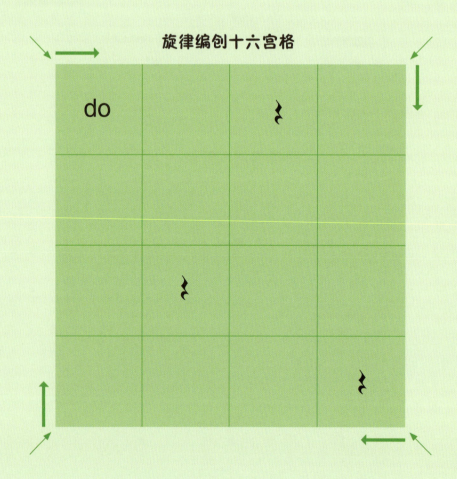

歌词创编

飞飞：请为下面的歌曲创编新的歌词。

我是小小音乐家

美国 歌曲
陈孝同 译词
李丹芬 配歌
选自人音版小学音乐教材三年级下册

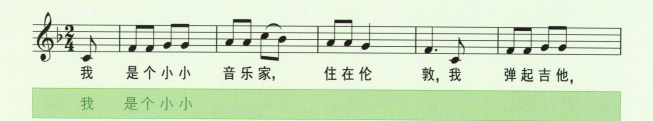

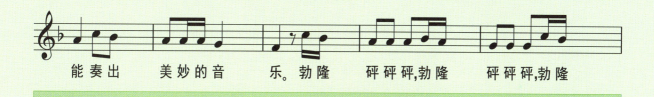

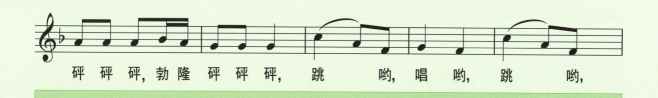

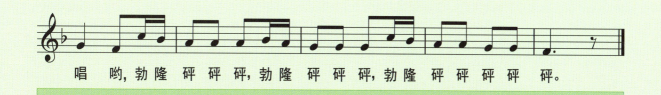

音乐让我们在一起

表演大师

终极挑战

飞飞、翔翔： 请认真聆听圣桑的管弦乐组曲《动物狂欢节》。全曲由 14 个有标题的小乐曲组成，每个乐曲都给出了简单的提示，请结合标题与提示画出图形谱，并创作简单的剧本，与你的小伙伴一起合作表演（音乐请扫右边的二维码）。

扫一扫

1.《狮王进行曲》

 请扫一扫右边的二维码欣赏《狮王进行曲》音频吧！

飞飞： 狮子的吼叫声可用什么乐器表现出来？把你听到的音乐像下面这样用图形谱画出来。

第四关 一起创作

135

2.《母鸡与公鸡》

 请扫一扫右边的二维码欣赏《母鸡与公鸡》音频吧！

翔翔：试着与你的小伙伴表现出公鸡和母鸡的不同神态。

请用图形谱画出来。

3.《野驴》

请扫一扫右边的二维码欣赏《野驴》音频吧！

飞飞：听着音乐，你能想象出一头脱了缰的正在疯狂奔跑的野驴吗？请用图形谱画出来。

4.《乌龟》

请扫一扫右边的二维码欣赏《乌龟》音频吧！

翔翔：《乌龟》与《野驴》两段音频的速度有何区别？请用图形谱画出来。

5.《大象》

 请扫一扫右边的二维码欣赏《大象》音频吧！

飞飞：你能听出这段乐曲是几拍子的吗？结合该拍子的强弱规律展示出大象憨憨的、笨重的形象，并请用图形谱画出来。

6.《袋鼠》

 请扫一扫右边的二维码欣赏《袋鼠》音频吧！

翔翔：乐曲是通过怎样的速度变化来表现袋鼠形象的？结合音乐把它用图形谱画出来。

7.《水族馆》

 请扫一扫右边的二维码欣赏《水族馆》音频吧！

飞飞：快速流动的音符给你什么感觉？你认为钢琴快速的琴音是在模仿什么？

请用图形谱画出来。

8.《长耳动物》

 请扫一扫右边的二维码欣赏《长耳动物》音频吧!

翔翔： 想象一下，怪异的音响塑造了长耳动物怎样的形象？请用图形谱画出来。

9.《林中杜鹃》

 请扫一扫右边的二维码欣赏《林中杜鹃》音频吧!

飞飞： 杜鹃的叫声可用什么乐器模仿？你觉得这是一只快乐的杜鹃还是一只忧郁的杜鹃呢？请用图形谱画出来。

10.《大鸟笼》

请扫一扫右边的二维码欣赏《大鸟笼》音频吧！

翔翔：模仿鸟叫声的乐器有哪些？大鸟笼里是一只鸟还是好多只鸟？请用图形谱画出来。

11.《钢琴家》

 请扫一扫右边的二维码欣赏《钢琴家》音频吧！

飞飞：《钢琴家》这首曲子好听吗？是在赞扬还是在讽刺？请用图形谱画出来。

12.《化石》

 请扫一扫右边的二维码欣赏《化石》音频吧！

翔翔：《化石》音频中最先出来的清脆声音是什么乐器发出的？想一想它的音色与化石有联系吗？

请用图形谱画出来。

13.《天鹅》

请扫一扫右边的二维码欣赏《天鹅》音频吧！

飞飞：什么乐器可代表天鹅的形象？你觉得钢琴是在表现什么？表演时注意带上优美的肢体语言。

请用图形谱画出来。

14.《终曲》

 请扫一扫右边的二维码欣赏《终曲》音频吧！

翔翔： 从《终曲》中有没有听出之前出现过的主题旋律？你觉得最后的终曲表现了一个怎样的场景？

请用图形谱画出来。

飞飞、翔翔： 祝贺你已经完成所有的挑战，是一位名副其实的创作大师啦！

第四关通关卡

恭喜你！闯关成功！

姓名 _____

图书在版编目（CIP）数据

音乐让我们在一起 / 刘玉琦主编 . —武汉：华中科技大学出版社，2017.1
ISBN 978-7-5680-2542-3

Ⅰ．①音… Ⅱ．①刘… Ⅲ．①音乐 – 通俗读物 Ⅳ．① J6–49

中国版本图书馆 CIP 数据核字（2017）第 012219 号

音乐让我们在一起
刘玉琦　主编

Yinyue Rang Women Zai Yiqi

策划编辑：徐晓琦　范　莹
责任编辑：陈元玉
封面设计：杨小川
责任校对：张　琳
责任监印：周治超
出版发行：华中科技大学出版社（中国·武汉）
　　　　　东湖新技术开发区华工园六路　邮编：430223　电话：（027）81321913
录　　排：原色设计
印　　刷：湖北新华印务有限公司
开　　本：880 mm×1230 mm　1/16
印　　张：9.25
字　　数：200 千字
版　　次：2017 年 1 月第 1 版第 1 次印刷
定　　价：48.00 元

本书若有印装质量问题，请向出版社营销中心调换
全国免费服务热线：400-6679-118，竭诚为您服务
版权所有　侵权必究